ROSENWALD COLLECTION
REPRINT SERIES

THE DANCE OF DEATH
by Hans Holbein the Younger

A Complete Facsimile of the Original 1538 Edition of
Les simulachres & historiees faces de la mort, with a
new introduction by Werner L. Gundersheimer

A BRIEFE AND TRUE REPORT OF THE NEW
FOUND LAND OF VIRGINIA
by Thomas Harriot

The complete 1590 Theodor de Bry edition, with a new
introduction by Paul Hulton

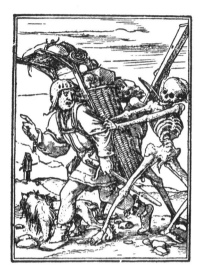

The Dance of Death

BY HANS HOLBEIN THE YOUNGER

A Complete Facsimile of the Original 1538 Edition of
Les simulachres & historiees faces de la mort

With a New Introduction by WERNER L. GUNDERSHEIMER
DEPARTMENT OF HISTORY, UNIVERSITY OF PENNSYLVANIA

DOVER PUBLICATIONS, INC., NEW YORK

This Dover edition, first published in 1971, is an unabridged and unaltered republication of the work originally published by Melchior and Gaspar Trechsel at Lyons in 1538 with the title *Les simulachres & historiees faces de la mort.* It has been reproduced from the Library of Congress (Rosenwald) copy.

A new Introduction has been written specially for the present edition by Werner L. Gundersheimer; there is a new Publisher's Note; and translations of the biblical quotations and French verses accompanying the woodcuts have been reprinted from the book *The Dance of Death by Hans Holbein,* edited by Frederick H. Evans, privately printed in London in 1916. See the Publisher's Note for further details.

International Standard Book Number: 0-486-22804-5
Library of Congress Catalog Card Number: 74-172180

Manufactured in the United States of America
Dover Publications, Inc.
31 East 2nd Street, Mineola, N.Y. 11501

To L. J. R.

PUBLISHER'S NOTE

The present unabridged facsimile of the original 1538 edition of Hans Holbein's *Dance of Death* is reproduced from the copy that Mr. Lessing J. Rosenwald has presented to the Library of Congress. Without Mr. Rosenwald's kind cooperation, this edition would not have been possible. This volume is the first in a series of Dover reprints of great rare books from the Rosenwald Collection at the Alverthorpe Gallery, Jenkintown, Pa. This series is an important extension of the Gallery's continuing program of art education and scholarship.

A word is in order concerning the extensive French text included in the book by the publishers of the original 1538 edition. A breakdown of the various sections, with a very brief explanation of each, follows:

Page 1: Original title page.

Pages 3–8: Prefatory letter from Jean de Vauzèle, Prior of Montrosier (who speaks of himself in a pun as *un vray Zele*— a true zealot), to Jeanne de Tourzelle, Abbess of the Convent of St. Peter at Lyons (whose name appears here in the form Touszele—all zeal). The main theme is the religious necessity for contemplating death, and the importance of artistic renderings of the subject.

Pages 9–15: "Various Depictions of Death, Not Painted but Taken from Holy Scripture, Colored by Doctors of the Church and Shaded by Philosophers." This section is a homily on life after death and the proper care of the soul while still here on earth.

Pages 16–56: The Holbein woodcuts, with Latin quotations from the Bible above them, and contemporary French quatrains below.

Pages 57–72: "Figures of Death Morally Described and Painted According to the Authority of Scripture and the Church Fathers." This section has eight chapters, each depicting death verbally in an emblematic metaphor: (1) as a stumbling block, (2) as a horned beast, (3) as a sergeant at arms (officer serving a court of law), (4) as a harvester, (5) as a bolt of lightning, (6) as a strait gate, (7) as a passage on a difficult road, and (8) as a dark house, cave or pit.

Pages 73–85: "Various Deaths of Good and Bad Men from the Old and New Testaments." This section also lists biblical references to death in general, and to the burial places of the just.

Pages 85–93: "Memorable Authorities and Sayings of the Pagan Philosophers and Orators Persuading Living Men Not to Fear Death."

Pages 94–104: "On the Necessity of Death, Which Allows Nothing to Endure." This section includes a homily on the indispensability of deathbed confession and communion.

As a supplement, the present edition includes English translations of the biblical quotations and French quatrains that appear on the pages with the woodcuts. At the end of this volume, the woodcuts are printed again, along with these translations, for easy reference. (The translations used here originally appeared in *The Dance of Death by Hans Holbein*, edited by Frederick H. Evans, privately printed in London in 1916. The translations of the French quatrains are mostly those which had already appeared in the Bernard Quaritch edition of *The Dance of Death* in 1868, but some of them were made by Arthur K. Sabin for the 1916 book, and the last two were done specially for the present edition.)

INTRODUCTION

TO THE DOVER EDITION

Hans Holbein the Younger was born in Augsburg sometime during the winter of 1497–8. He died in London in 1543. During his short life, spent mostly in Basel and London, he came to be recognized as one of the greatest and most productive artists of Northern Europe. Today he is perhaps best known for his portrait paintings and drawings of humanists, reformers and courtiers, both on the continent and in England.[1] As court painter to Henry VIII, he is almost singlehandedly responsible for our sense of the physical characteristics of the important men of Henrician England, and for many of our intuitions about their personalities. But in his own time, Holbein's reputation depended less on his elegant and insightful portraits than on his graphic works.[2] Although he was born too late to be one of the first artists to exploit the possibilities of the illustrated printed book, he certainly understood and made full use of them. Of his varied and extensive graphic work—including numerous frontispieces, alphabets, decorative initials, biblical illustrations, etchings and woodcuts on diverse subjects—the most celebrated examples of all are the woodcuts illustrating the traditional "Dance of Death" theme.

Indeed, Holbein's treatment of this subject matter has always been considered its most intellectually interesting and aesthetically distinguished example, as well as an authentic masterpiece within his own work. His forty-one "Dance of Death" woodcuts first appeared in book form at Lyons in 1538; it is this first edition which is reproduced here. Shortly after the artist's death, five years later, it became a popular and successful book. The Lyons firms of Trechsel and Frellon together

published eleven editions before 1562, and in the course of the sixteenth century there may have been as many as a hundred unauthorized editions and imitations elsewhere.[3] It is evident, then, that in these woodcuts Holbein had designed a work of enduring significance and appeal, an achievement that (like his portraits) spoke not only to his own time but also to subsequent generations, and that (unlike his portraits) was very broadly diffused. The reasons for this success are to be found both in the theme itself, and in the artist's way of dealing with it.

The Dance of Death motif (French: *danse macabre*; German: *Totentanz*) originated no later than the early fifteenth century, and seems to have appeared first in France, before spreading to Germany, Italy, the Swiss cantons and even Spain. In its original form it was an elongated mural painting, either in a church or on the walls of a churchyard or burial ground.[4] It depicted a series of figures, both living and dead, in procession. The living figures are generally presented in the order of their social precedence on earth, and there is usually an alternating series of living forms and cadavers or skeletons.[5] It has been suggested that the subject is really a dance of the dead, rather than a dance of death, which seems to be a valid distinction.

By the same token, Holbein's woodcuts, though heavily indebted to this pictorial tradition, constitute neither a pure Dance of Death nor a Dance of the Dead. His work also draws on another mode of depicting scenes of human mortality, known as "Memento mori" (Latin for remember that you will die"). In such works, a single individual appears in the company of a skeleton, or sometimes a skull or some other symbol of mortality. One might say that Holbein's work synthesized these two strands of representation, placing the familiar social types of the Dance of the Dead into individual vignettes of the "Memento mori" type.

Holbein made the drawings for these woodcuts between the years 1523 and 1526, when he was working at Basel, where there were two important Dance of the Dead mural cycles. His designs were made into woodblocks by an accomplished collaborator, Hans Lützelburger, who subsequently sold them to the

Trechsel printing firm. Some proofs with German titles had been made in the late 1520's, but the series did not achieve wide diffusion until its publication in the form of a book (reprinted here), which bore the title *Les simulachres & historiees faces de la mort, autant elegammĕt pourtraictes, que artificiellement imaginées,* which means "Images and illustrated facets of death, as elegantly depicted as they are artfully conceived."[6] In his preface addressed to Jehanne de Tourzelle, the Abbess of the Convent of St. Peter at Lyons, Jean de Vauzèle, the Prior of Montrosier, explains the use of the word "simulachre." He says that since no one has ever seen death, which is a disembodied thing, the artist is merely presenting an image of it, a concrete embodiment of what is really an abstraction. The "historiees faces," therefore, are the particular exemplifications of the way death works, the individual scenes in which the lessons of mortality are brought home to people of every station. Vauzèle underlines the lessons of humility, submission to divine judgment and the need always to be ready to meet one's maker. But the woodcuts themselves, while certainly sustaining such an interpretation, have other "illustrated facets" that are also worth mentioning.

For example, there is the overriding idea of the omnipresence and universality of death. All men, regardless of their earthly status, are equal before it. It strikes capriciously and unexpectedly, seizing the king at his table, the merchant at his warehouse, the baby at his mother's breast, the nun at her prayers. Nobody is immune, and no protest can affect its final, ghastly leer. Differences in age, sex or rank become insignificant in death. This reminder of mortality was taken with special seriousness in the sixteenth century, when it was almost universally believed that the human soul was immortal, and would be judged at the Last Judgment. It served less as a reminder to live life to the fullest, though that may have been an element in its popularity, than as an exhortation to maintain a state of readiness—readiness to die gracefully (in both the theological and social senses), to face the judgment of God, to be snatched away from all one has ever known.[7]

Each of the woodcuts illustrating this theme uses the same

symbolic device. A stylized skeleton interrupts the activity of the person marked for death, and tugs him away. There is often an hourglass about to run out, and the "simulachre" also uses other props, such as drapery, musical instruments or the tools of the victim's trade. The original group of forty-one woodcuts (other figures were added in later editions, and probably by another hand) is as follows:[8]

(1) The Creation of all things; (2) Adam and Eve in Paradise; (3) Expulsion of Adam and Eve; (4) Adam tills the soil; (5) Bones of all men; (6) Pope; (7) Emperor; (8) King [clearly a portrait of Francis I]; (9) Cardinal; (10) Empress; (11) Queen; (12) Bishop; (13) Duke; (14) Abbot; (15) Abbess; (16) Nobleman; (17) Canon; (18) Judge; (19) Advocate; (20) Senator; (21) Preacher; (22) Parish Priest; (23) Monk; (24) Nun; (25) Old woman; (26) Physician; (27) Astrologer; (28) Rich man; (29) Merchant; (30) Seaman; (31) Knight; (32) Count; (33) Old man; (34) Countess; (35) Lady; (36) Duchess; (37) Pedlar; (38) Ploughman; (39) Child; (40) Last Judgment; (41) Escutcheon of Death.

In almost all of these scenes, the skeleton mocks the living person, while summoning him to die. Yet Holbein's inventiveness has avoided any shadow of monotony. The variety of landscapes, backgrounds, human types, emotional expressions, physical positions and styles of dress and architecture used in the series give it astonishing variety, and contribute to its value to the social historian as well as the art historian. The artist has turned the thematic limitations of his subject into an asset by making it a vehicle for his own immense pictorial range. Even the skeletons, which incidentally are not drawn with anatomical precision, manage to convey a wide range of feelings, including glee (p. 18), furtiveness (21), insolence (22), determination (28), haste (30), companionship (32), hostility (38), concentration (43) and even a sort of solicitude (48).

Without belaboring the obvious, it is worth recalling that death was a much more pervasive aspect of daily life in Holbein's time than it is in modern industrialized countries. The

normal life span of a man was about fifty years.[9] The mortality rate was high, and the infant mortality rate was such that a family might well confer the same Christian name on several successive children. Funerals were frequent and public, and people died in their homes rather than in hospitals, and were buried out of their homes rather than from funeral parlors. Executions were performed in public places. Many people now reach adulthood without ever having seen a dead person at first hand. That would not have been possible in the sixteenth century. From this point of view, the fascination with death that produced the *danse macabre* tradition becomes more understandable. In an age of plagues, wars and famines it represented a way of realizing graphically, and thereby perhaps of somewhat domesticating, the dreadful fatality that hovered over even the most sheltered lives. No artist communicated this sense as effectively as did Holbein in his "Images and Illustrated Facets of Death."

<div align="right">Werner L. Gundersheimer</div>

NOTES

[1]There are a number of useful studies of Holbein, but see especially H. A. Schmid, *Hans Holbein der Jüngere*, 3 vols. (Basel, 1948), particularly vol. I, pp. 256–271; also P. Hamlyn, *The Drawings of Holbein* (London, 1966), with a biographical sketch; and the perceptive study by W. Pinder, *Holbein der Jüngere und das Ende der altdeutschen Kunst* (Cologne, 1951). A long but selective bibliography is offered by F. Grossmann in *Enciclopedia Universale dell'Arte* (Florence, 1958), vol. VII, cols. 127–9.

[2]The reason for this is obvious—graphic works were diffused widely in multiple copies to reach a large audience. For some cogent remarks on the cultural significance of printing in the sixteenth century, and particularly on the consequences of the transition from "scribal" to "typographical" book production, see the articles of E. L. Eisenstein, especially "Some Conjectures about the Impact of Printing on Western Society and Thought: A Preliminary Report," *The Journal of Modern History* XL:1 (1968), pp. 1–56; "The Advent of Printing and the Problem of the Renaissance," *Past and Present* no. 45 (1969), pp. 19–89.

[3]Such is the estimate of J. M. Clark in his introduction to *The*

Dance of Death by Hans Holbein (London, 1947), p. 32. Clark has placed Holbein's work in the history of its subject in his later book *The Dance of Death in the Middle Ages and the Renaissance* (Glasgow, 1950), which I have found very helpful (hereafter referred to as "Clark, *The Dance of Death*").

[4]But according to Clark, *The Dance of Death*, p. 1, "The medium employed for the forms of the work varies considerably. There are poems and prose works, manuscripts and printed books, paintings on wood, stone, or canvas, stained glass windows, sculptures, embroidery, tapestry, metal work, engravings on stone or metal, and woodcuts."

[5]Clark, *The Dance of Death*, Appendix A, pp. 114–118, offers a chronological list of paintings and sculptures, and a list of persons represented in each major surviving cycle, as parts of his attempt to compare the principal examples with one another.

[6]Clark, *op. cit.*, translates the title as "Images and storied aspects of death." The phrase "storied aspects" does not adequately convey the connotations of the sixteenth-century French phrase, though it is certainly not incorrect.

[7]For insights on the cultural significance of the iconography and the literature of death in late medieval Europe, see especially E. Mâle, *L'Art religieux à la fin du Moyen-Age en France*, 3rd ed. (Paris, 1925), esp. pp. 359–380; J. Huizinga, *Herbst des Mittelalters* (Munich, 1923) [translated as *The Waning of the Middle Ages* (New York, 1924)], pp. 204 ff. (of the German) and in general chs. 11–14 and 18; A. Tenenti, *Il senso della morte e l'amore della vita nel Rinascimento* (Turin, 1957). Older, but still worth consulting, is E. H. Langlois, *Essai historique, philosophique, et pittoresque sur les Danses des Morts*, 2 vols. (Rouen, 1852). Thorough, up-to-date and detailed works are S. Cosacchi, *Makabertanz: Der Totentanz in Kunst, Poesie und Brauchtum des Mittelalters* (Meisersheim, 1965), and H. Rosenfeld, *Der mittelalterliche Totentanz* (Münster-Köhn, 1954). Of related interest, especially as regards Italian artistic responses to the catastrophic mortality of the Black Death, is M. Meiss, *Painting in Florence and Siena after the Black Death* (Princeton, 1951).

[8]This catalogue follows Clark, *Dance of Death*, p. 116.

[9]C. Gilbert, "When Did a Man in the Renaissance Grow Old?," *Studies in the Renaissance* XIV (1967), pp. 7–32. Gilbert discovered, for example (p. 32), that in Vasari's *Lives of the Artists*, those whom he lists as dying in their forties are not regarded as having had untimely deaths, while those who died in their thirties are so considered.

Les simulachres &

HISTORIEES FACES
DE LA MORT, AVTANT ELE
gammēt pourtraictes, que artifi⸗
ciellement imaginées.

Vsus me Genuit.

A LYON,
Soubz l'escu de COLOIGNE.

M. D. XXXVIII.

A MOVLT REVERENDE

Abbeſſe du religieux conuent S.Pierre
de Lyon, Madame Iehanne de
Touſzele, Salut dun
vray Zele.

’Ay bon eſpoir,Madame & mere treſreligieuſe,
que de ces eſpouentables ſimulachres de Mort,
aurez moins d’esbahiſſement que viuāte. Et que
ne prēdrez a mauluais augure,ſi a vous,plus que
a nulle aultre,ſont dirigez.Car de tous temps par mortifica=
tion,& auſterité de vie,en tant de diuers cloiſtres tranſmuée,
par authorité Royalle,eſtant là l’exemplaire de religieuſe reli=
gion,& de reformee reformation,auez eu auec la Mort telle
habitude,qu’en ſa meſme foſſe & ſepulchrale dormition ne
vous ſçauroit plus eſtroictemēt enclorre,qu’en la ſepulture
du cloiſtre,en laꝗle n’auez ſeulemēt enſepuely le corps:mais
cueur & eſprit quād & quād,voire d’une ſi liberale,&entiere
deuotion qu’ilz n’en veullēt iamais ſortir,fors cōe ſainct Pol
pour aller a IESVSCHRIST. Leꝗl bon IESVS non
ſans diuine prouidēce vous a baptiſee de nom & ſurnom au
mien vniſonantemēt cōſonant,excepté en la ſeule letre de T,
letre par fatal ſecret capitale de voſtre ſurnom:pour autāt ꝗ
c’eſt ce caractere de Thau,tant celebré vers les Hebrieux,&
vers les Latins pris a triſte mort. Auſſi par ſainct Hieroſme
appellé letre de croix&de ſalut:merueilleuſemēt cōuenāt aux
ſalutaires croix ſupportées de tous voz zeles en ſaincte reli=
gion.Leſꝗlz zeles la Mort n’a oſé approcher,ꝗlꝗs viſitatiōs

A ij

que Dieu vous ayt faictes par quafi continuelles maladies,
pour non contreuenir a ce fourrier Ezechiel,qui vous auoit
marquée de fon Thau,figne deffenfable de toute mauluaife
Mort, qui me faict croire que ferez de ceulx, defquelz eft
efcript,qu'ilz ne goufteront fa mortifere amertume. Et que
tant f'en fauldra que ne reiectez ces funebres hiftoires de
mõdaine mortalite comme maulfades & melancoliques,que
mefme admoneftée de fainct Iaques cõfidererez le vifaige de
voftre natiuité en ces mortelz miroers,defquelz les mortelz
font denõmez cõme tous fubiectz a la Mort,& a tãt de mife-
rables miferes,en forte que defplaifant a vous mefmes,eftu-
dierez de cõplaire a Dieu,iouxte la figure racõptée enExode,
difant,que a lentrée du Tabernacle auoit vne ordõnance de
miroers,affin q̃ les entrans fe peuffent en iceulx cõtempler:&
auiourd'huy font telz fpirituelz miroers mis a lẽtree des Egli
fes,& Cymitieres iadis par Diogenes reuifitez,pour veoir fi
entre ces offemens des mortz pourroit trouuer aulcune diffe
rence des riches,& des pouures.Et fi aulfi les Payens pour fe
refrener de mal faire aux entrees de leurs maifons ordõnoiẽt
foffes,& tumbeaux en memoire de la mortalité a tous pre-
parée,doiuent les Chreftiens auoir horreur d'y penfer:Les
images de Mort ferõt elles a leurs yeulx tãt effrayeufes,qu'ilz
ne les veulent veoir n'en ouyr parlementer: C'eft le vray,&
propre miroer auquel on doibt corriger les defformitez de
peché,& embellir l'Ame.Car,cõme fainct Gregoire dit,qui
cõfidere cõment il fera a la Mort,deuiẽdra craintif en toutes
fes operatiõs,& quafi ne fe ofera mõftrer a fes propres yeulx:
& fe cõfidere pour ià mort,qui ne fe ignore deuoir mourir.
Pource la parfaicte vie eft l'imitation de la Mort,laqlle foli-
citeufemẽt paracheuée des iuftes,les cõduict a falut.Par ainfi

a tous fideles ferõt ces fpectacles de Mort en lieu du Serpent
d'arain,lequel aduife gueriffoit les Ifraelites des morfures fer
pentines moins venimeufes,que les efguillons des concu=
pifcenfes,defquelles fommes continuellement affaillız. Icy
dira vng curieux queftionaire: Quelle figure de Mort peult
eftre par viuant reprefentée?Ou,cõment en peuuent deuifer
ceulx,qui oncques fes inexorables forces n'experimenterent?
Il eft bien vray que l'inuifible ne fe peult par chofe vifible
proprement reprefenter:Mais tout ainfi que par les chofes
crées & vifibles,comme eft dit en l'epiftre aux Rõmains,on
peult veoir & contempler l'inuifible Dieu & increé.Pareille=
mẽt par les chofes,efquelles la Mort a faict irreuocables paf=
faiges,c'eft afcauoir par les corps es fepulchres cadauerifez
& defcharnez fus leurs monumẽtz,on peult extraire q̃lques
fimulachres de Mort(fimulachres les dis ie vrayement,pour
ce que fimulachre viẽt de fimuler,&faindre ce q̃ n'eft point.)
Et pourtant qu'on n'a peu trouuer chofe plus approchante
a la fimilitude de Mort,que la perfonne morte,on a d'icelle
effigie fimulachres,& faces de Mort,pour en noz pẽfees im=
primer la memoire de Mort plus au vif,que ne pourroient
toutes les rhetoriques defcriptiõs des orateurs. A cefte caufe
l'ancienne philofophie eftoit en fimulachres,& images effi=
giées.Et q̃ biẽ le cõfiderera,toutes les hiftoires de la Bible ne
font q̃ figuresa nr̃e plus tenace iftructiõ.I E S V S C H R I S T
mefme ne figuroit il fa doctrine en paraboles,& fimilitudes,
pour mieulx l'imprimer a ceulx aufquelz il la prefchoit?Et
noz fainctz Peres,n'ont ilz par deuotes hiftoires figuré la
plus part de la Bible,encores apparoiffantes en plufieurs
eglifes,cõme encor on les voit au Choeur de cefte tant vene
rable Eglife de Lyõ?vrayemẽt en celà,& en aultres antiques

A iiŋ

5

ceremonies admirablement conftante obferuatrice , autour
duquel les images là elegãtemẽt en reliefz ordonnees,feruẽt
aux illiterez de trefutile,& cõtẽplatiue literature.Que voulut
Dieu,quoy qu'en debatẽt ces furieux Iconomachiẽs,q̃ de tel-
les ou femblables images fuffent tapiffées toutes noz Eglifes,
mais q̃ noz yeulx ne fe delectaffent a aultres plus pernicieux
fpectacles.Donc retournãt a noz figurees faces de Mort,tref-
grãdemẽt viẽt a regreter la mort de celluy,qui nous en a icy
imagine fi elegãtes figures,auancantes autãt toutes les patro-
nées iufques icy,cõme les painctures de Apelles,ou de Zeufis
furmõtẽt les modernes.Car fes hiftoires funebres,auec leurs
defcriptiõs feueremẽt rithmées,aux aduifans dõnent telle ad-
miratiõ,qu'ilz en iugẽt les mortz y apparoiftre trefviuemẽt,
& les vifz trefmortement reprefenter.Qui me faict penfer,
que la Mort craignant que ce excellent painctre ne la paignift
tant vifue,qu'elle ne fut plus crainte pour Mort,& que pour
cela luy mefme n'en deuint immortel,que a cefte caufe
elle luy accelera fi fort fes iours,qu'il ne peult paracheuer
plufieurs aultres figures ià par luy trafsées:Mefme celle du
charretier froifsé,& efpaulti foubz fon ruyné charriot, Les
roes,& Cheuaulx duquel font là fi efpouentablement tre-
buchez,qu'il y à autãt d'horreur a veoir leur precipitation,
que de grace a contempler la friandife d'une Mort,qui furti-
uemẽt fucce auec vng chalumeau le vin du tõneau effondré.
Aufquelles imparfaictes hiftoires comme a l'inimitable arc
celefte appelle Iris,nul n'a ofe impofer l'extreme main,par
les audacieux traictz,perfpectiues,& vmbraiges en ce chef
d'oeuure comprifes,& là tant gracieufement deliniées,que
lon y peut prendre vne delectable trifteffe,& vne trifte dele-
ctation,comme en chofe triftement ioyeufe. Ceffent hardi-

ment les antiquailleurs,& amateurs des anciennes images de
chercher plus antique antiquité,que la pourtraicture de ces
Mortz.Car en icelle voirront l'Imperatrice fur tous viuans
inuictifsime des le cõmencement du monde regnante. C'eft
celle que a triumphé de tous les Cefars,Empereurs,& Roys.
C'eft vrayement l'Herculee fortitude qui,non auec maffue,
mais d'une faulx,a fauche,& extirpé tous les monftrueux,&
Tyrãniques couraiges de la Terre.Les regardéesGorgones,
ne la tefte de Medufe ne feirent oncques fi eftrãges Metamor
phofes,ne fi diuerfes trãsformatiõs,que peult faire l'intêtiue
cõtemplation de ces faces de mortalité. Or fi Seuere Empe=
reur Romain tenoit en fon cabinet,tefmoing Lampridius,
les images de Virgile,de Cicero,d'Achilles,& du grand Ale
xandre,pour a icelles fe inciter a vertu,Ie ne voy point pour
quoy nous deuons abhominer celles,par lefquelles on eft
refrené de pecher,& ftimule a toutes bõnes operatiõs.Dont
le petit,mais nul pêfemêt,qu'on met auiourd'huy a laMort,
me faict defirer vng aultre Hegefias,non pour nous inciter,
cõme il faifoit en prefchãt les biens de la Mort,a mettre en
nous noz violêtes mains,mais pour mieulx defirer de parue
nir a celle immortalité,pour laqlle ce defperé Cleobronte,
fe precipita en la Mer:puis q̃ fommes trop plus affeurez de
celle beatitude a nous,& non aux Payens,& incredules,pro=
mife.A laquelle,puis que n'y pouons paruenir,que paffant
par la Mort,ne deuons nous embraffer,aymer,contempler
la figure & reprefentatiõ de celle,par laquelle on va de peine
a repoz,de Mort a vie eternelle,& de ce monde fallacieux a
Dieu veritable,& infallible qui nous à formez a fa femblãce,
affin que fi ne nous difformons le puiffions contempler face
a face quand il luy plaira nous faire paffer par celle Mort,qui

eſt aux iuſtes la plus precieuſe choſe qu'il eut ſceu donner.
Parquoy,Madame,prēdrez en bōne part ce triſte,mais ſalu
bre preſent:& perſuaderez a voz deuotes religieuſes le tenir
non ſeulemēt en leurs petites cellules,ou dortouers,mais au
cabinet de leur memoire,ainſi que le cōſeille ſainct Hieroſme
en vne epiſtre,diſant:Conſtitue deuant tes yeulx celle image
de Mort au iour de laquelle le iuſte ne craindra mal,& pour
celà ne le craindra il,car il n'entendra,Va au feu eternel:mais
viens beniſt de mon Pere,recoys le royaulme a toy preparé
des la creation du mōde.Parquoy qui fort ſera,contemne la
Mort,& l'imbecille la fuye:Mais nul peult fuyr la Mort,fors
celluy,qui ſuyt la vie. Noſtre vie eſt IESVS CHRIST,
& eſt la vie qui ne ſcait mourir.Car il a triūphé de la Mort,
pour nous en faire triumpher eternellement. Amen.

Diuerſes Tables de

MORT, NON PAINCTES,

mais extraictes de l'eſcripture ſaincte,
colorées par Docteurs Eccle
ſiaſtiques , & vmbra⸗
gées par Philo⸗
ſophes.

 O V R Chreſtiennement parler de
la Mort,ie ne ſcauroys vers qui m'en
mieulx interroguer,qu'enuers celluy
bon s. P O L, qui par tant de Mortz
eſt paruenu a la fin en la gloire de
celluy,qui tant glorieuſemēt trium⸗
phant de la Mort,diſoit: O Mort,ie
ſeray ta Mort. Parquoy a ce,que ce
intrepidable Cheualier de la Mort
dict en l'epiſtre aux Theſſaloniques. Ie treuue que là il ap⸗
pelle le mourir vng dormir , & la Mort vng ſommeil. Et
certes mieulx ne la pouuoit il effigier,que de l'accomparer
au dormir . Car comme le ſommeil ne eſtainct l'homme,
mais detiēt le corps en repoz pour vng temps,ainſi la Mort
ne perd l'hōme,mais priue ſon corps de ſes mouuementz,&
operatiōs.Et cōme les membres endormiz de rechef excitez
ſe meuuent,viuent,& oeuurent:ainſi noz corps par la puiſ⸗
ſance de Dieu reſuſcitez viuent eternellemēt.Nul,certes,ſen

B

▼à dormir pour perpetuellement demeurer couché là ou il dort.Aufli nul n'eſt enſepuely pour touſiours au ſepulchre demeurer.Et tout ainſi que le ſommeil a l'Empire & domination au corps,& non en l'ame,car le corps dormant elle veille, ſe meut, & oeuure : Ainſi eſt immortelle l'ame de l homme,& le corps ſeulement ſubiect a la Mort. Et n'eſt la Mort aultre choſe, que vne ſeparation,que faict l'ame du corps.Doncqs l'ame eſt la vie,& l'eſprit immortel du corps: laquelle en ſe ſeparant laiſſe le corps comme endormy,qui ſe reueillera quãd il plaira a celluy,qui à ſeigneurie ſus l'ame,& le corps.Et ne ſ en doibt on par trop douloir de ceſte Chreſtienne dormition,non plus,qu'on ne ſe deult quãd quelcun de noz chers amys ſ'en và dormir,eſperantz qu'il ſe reueillera quand il aura aſſes dormy.Parainſi ne ſe fault contriſter quand quelcun ſe meurt:Puys que n'eſt aultre choſe,côme dict ſainct Pol,que dormir.Parquoy a ce propoz diſoit vng poete Payen:Qu'eſt ce q̃ du ſommeil,fors que l'image d'une froide Mort.Mais pour d'icelle Mort raiſonner ſelon naturelle philoſophie.Toute la vie que l'homme vit en ce môde, des ſa naiſſance,iuſques a ſa mort,eſt vng engroiſſement de nature.En telle ſorte que l'homme naiſſant du ventre de ſa mere,il entre au ventre de naturalite Et icelluy mourant eſt de rechief enfanté par naturalité,ſus leſquelz propos eſt contenue toute humaine philoſophie .Parquoy laiſſant a part les erreurs des Philoſophes affermãtes l'eſprit de l'hôme eſtre mortel : ſuyurons ceulx qui par meilleure opinion , diſent l'hôme auoir deux côceptiõs,& deux vies ſans aukune mort. Or pour declarer ceſte non petite Philoſophie,digne certes deſtre miſe en memoire,fault entendre,que l'homme conceu au ventre maternel,y croiſt & là ſe maintient de ſa propre

Mere,de laquelle il prend fa totalle fubftance & nourriture, qui eft caufe que les Meres ayment plus tendremēt les enfans que les Peres. Apres en naiffant,naturalite le receoit en fon ventre,qui eft ce monde,qui puis le nourrift & le maintient de fes alimentz & fruictz tout le temps qu'il le tient en fon ventre mondain.Et cōme la Mere,par lefpace de neuf moys ne tache que a nourrir & pduire fon fruict pour l'enfanter, & le remettre a la charge de naturalite en cefte vie mōdaine: Pareillement naturalité durant le temps qu'il demeure en fon ventre mōdain ne tache que a le fubftāter & bien entretenir pour le produire a maturité,& le faire renaiftre quand il meurt à vie meilleure & plus permanante. Doncques au premier naiftre,l'homme fe d'efnue de celle toille,en laquelle il nafquit enuelope.Au fecond fe defpouille du corps:affin que l'ame forte de prifon,en forte q̃ ce qu'on appelle Mort, n'eft que vng enfantement pour meilleure vie,car toutes fes naiffances vont toufiours en meilleurāt.La premiere groiffe dure neuf moys. La feconde communement cent ans. Et la tierce eft eternelle,pource que du vētre de naturalite paffans a la diuinité , fommes maintenuz de l'eternelle fruition qui rend noftre vie eternelle .En la Mere nous eftans humains noftre manger eftoit humain.Au monde viuans de mondanité fommes mondains & tranfitoires : mais en Dieu ferons diuins,pource que noftre maintenement fera de diuine fruition.Et tout ainfi que la creature au vētre de fa Mere,paffe plufieurs dangiers,perilz,& incōueniens,fi les meres ne font bien contregardées & gouuernées par les faiges femmes,par la deffaulte defq̃lles a l'enfanter fouuent aduient que la creature naift morte, ou abortiue,ou meurtrie,ou affollee,ou auec quelques aultres deffaulx naturelz,qui puis durēt toute

la vie de la creature,ainfi mal releuée, ainfi non moindres
deffaulx & perilz,mais trop plus pernicieux font en la fecõde
groiffe.Car fi durãt le temps que nous viuons en naturalité,
ne viuons bien felon Dieu & raifon,en lieu d'enfanter mou=
rons,& en lieu de naiftre fommes aneantiz,pour autant que
alorsl'Ame par ces deffaulx,ne pouuãt entrer ne venir en la
lumiere dela diuinité , eft engloutie d'ans l'Abifme infernal
trefmortifere. Et tout ainfi que par le deffault des faiges per=
fonnes qui faigemẽt doibuent releuer & adreffer les enfante=
mens plufieurs creatures meurent au fortir du ventre ma=
ternel.Ainfi par faulte de bons enfeigneurs & parrains en ce
poinct & article que nous appellons Mort,que i'appelle icy
naiffance,plufieurs fe perdent.Doncques fi pour le premier
enfantement,on eft tant foucieux de trouuer les plus dextres
& expertes faiges femmes que l'on faiche:Pour le fecond,qui
eft la Mort,ne fe doibt on trop plus trauailler,pour le recou=
urement des faiges & fainctes perfonnes,qui bien fcaichent
adreffer, & conduire a bon port,le fruict de cefte feconde
naiffance qui va de cefte vie en laultre,affin que la creature y
peruienne fans monftruofité,ou laideur difforme de peché,
pour autant que l'erreur de ce fecond enfantement eft a
iamais incorrigible & inemendable , & non le premier qui
fouuent eft corrigé & racouftre en ce mõde,auql les deffaulx
naturelz font qlque foys pour medicines,ou aultre moyen
aydez & fecourus.Et pourtãt a chofe de fi grãde importãce,
il me femble que c'eft vng grãd aueugliffemẽt,d'en eftre tant
negligens comme lon eft,& fi mal aduifez. Si quelcun veult
nauiguer fus mer,ceft chofe merueilleufe de veoir les grans
appareilz de victuailles & d'aultres chofes neceffaires q lon
faict.Les gẽfdarmes & foudars,qlle prouifion font ilz,pour

foy bien equipper? Auec quelle folicitude va le marchant
es foires & marchez?Quel trauail & cõtinuel labeur obmeĉt
le laboureur,pour recueillir fruiĉt de fon agriculture?Quelle
peine mettent les vngz a bien feruir,& les aultres a imperieu
fement cõmander?Eft il riens qu'on ne face pour entretenir
noftre fanté corporelle?Certes tout ce que touche ou appar‹
tient au corps,nous le nous procurons auec vng foucieux
efmoy:mais de la chetifue Ame n'auõs cure ne foucy.Nous
fcauons tresbien que vng iour elle doibt naiftre,& que au
fortir de ce ventre du corps n'auons penfe a luy apprefter
draps ne lange,pour l'enueloper,qui font les bõnes oeuures
fans lefquelles on ne nous laiffe au geron du Ciel entrer.Les
bonnes oeuures certes font les riches veftemens & dorez,
defquelz Dauid veult eftre reueftue la fpirituelle efpoufe.Ce
font les robes defqlles fainĉt Pol defire que foyons reueftuz,
affin que cheminons honneftemẽt. Veillons donc & faifons
cõme la bõneMere,que auant que venir au terme d'enfanter
faiĉt les preparatiues & appareilz de fon enfanton. Ceft ap‹
pareil eft la doĉtrine de biẽ mourir,que icy eft appellée bien
naiftre. Appareillons nous donc vne chemife blanche d'in‹
nocence,Vng lange tainĉt de rouge,d'ardente charité.Vng
cierge de cire,en blanche chaftete.Vne coiffe d'efperance.
Vne cotte de foy,bãdée de vertuz,pour nous emmailloter.
Vng corail de faigeffe,pour nous refiouyr le cueur.Et pour
ce que la diuinité doibt alors eftre noftre Mere nourriffe,&
nous doibt alaiĉter de fes trefdoulces mammelles de fcience,
& d'amour , nettoyons nous premierement,des ordures &
maulx pris de nature,qui eft le pechè,le vielAdam,l'inclina‹
tion de la chair,la rebellion cõtre l'efperit.Lauons nous auec
l'hermes,comme les enfanteletz qui pleurent en naiffant.San

&tifions nous auec le Baptefme de penitēce,qui eſt le Bapteſ
me du ſainct eſprit.Et ſi durāt toute noſtre vie en ce monde
nous faiſons vng tel appareil,quād ce viendra a l'enfantemēt
de la Mort,nous naiſtrons,cōme naiſquirent les Sainctz,la
Mort deſquelz appellons naiſſance,car alors commencerent
ilz a viure. Et pource que ces appareilz,& prouiſiōs ne ſont
faictes q̃ de biē peu de gens,tant ſommes en celà negligēs,&
n'à on ſoucy de pouuoir auoir pour le moins vng linceul ou
ſuaire,pour au iour de la Mort y pouuoir eſtre enuclope,ne
d'eſtre reueſtu d'aulcunes robes quand l'ame ſe deſpouillera
du corps,il me ſemble que ceſte tant ſorte nōchaillāce doibt
eſtre grandement accuſee deuant Dieu & deuant les hōmes:
auec le linceul ou ſuaire ou eſt enſepuely en terre le corps,
affin que là tout ſoit mange des vers. Et auec les robes de
l'ame,ſi elles ſont de bonnes oeuures tyſſues,on entre en la
gloire ſans fin pardurable,& de celà,l'erreur,on n'à ſoing ne
cure.A ceſte cauſe pour inciter les viuans a faire prouiſion
de telles robes & veſtemens,n'ay ſceu trouuer moyen plus
excitatif,que de mettre en lumiere ces faces de Mort,pour
obuier qu'il ne ſoit dit a noz ames,Comment eſtes vous icy
venues,n'ayant la robe nuptialle?Mais ou trouuera on ces
veſtemens?Certes a ceulx & a celles qui pour ne ſcauoir lire
pourroient demeurer nudz,n'ayans la clef pour ouurir les
theſors des ſainctes eſcriptures,& des bons Peres,ſont preſen
tées ces triſtes hiſtoires,leſquelles les aduiſeront d'emprunter
habitz de ceulx,qui es coffres des liures,en ont a habōdance.
Et ceſt emprunt ne ſera autant louable,a celluy qui l'emprun
tera,que prouffitable au preſteur,& n'eſt ſi riche qui n'ayt
indigence de telz veſtemens.Teſmoing ce qu'eſt eſcript en
l'Apocalypſe au troiſieſme chapitre. Preparons nous donc

DE LA MORT.

(dit fainct Bernard en vng fien fermõ)& nous haftõs d'aller
au lieu plus feur,au champ plus fertile,au repas plus fauou-
reux,affin que nous habitons fans crainte,q̃ nous habondiõs
fans deffaulte,& fans facherie foyons repeuz. Auquel lieu la
Mort nous cõduira,quand celluy qui la vaincue la vouldra
en nous faire mourir.Auquel foit gloire & honneur eternel-
lement. Amen.

Formauit DOMINVS DEVS hominem de limo
terræ,ad imaginē suam creauit illum,masculum & fœmi-
nam creauit eos.

GENESIS I. & II.

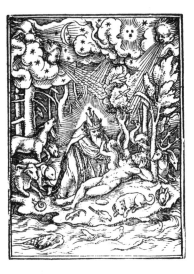

DIEV, Ciel,Mer,Terre,procrea
De rien demonstrant sa puissance
Et puis de la terre crea
L'homme,& la femme a sa semblance.

Quia audisti vocem vxoris tuæ,& comedisti
de ligno ex quo preceperam tibi ne come=
deres &c.

GENESIS III

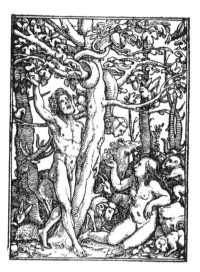

A D A M fut par E V E deceu
Et contre D I E V mangea la pomme,
Dont tous deux ont la Mort receu,
Et depuis fut mortel tout homme.

C

Emiſit eum D O M I N V S D E V S de Para‑
diſo voluptatis, vt operaretur terram de qua
ſumptus eſt.

GENESIS III

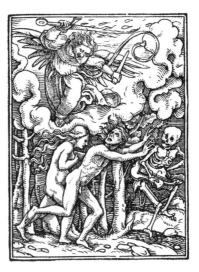

D I E V chaſſa l'homme de plaiſir
Pour uiure au labeur de ſes mains:
Alors la Mort le uint ſaiſir,
Et conſequemment tous humains.

Maledicta terra in opere tuo, in laboribus come‑
des cunctis diebus vitæ tuæ, donec reuerta‑
ris &c.

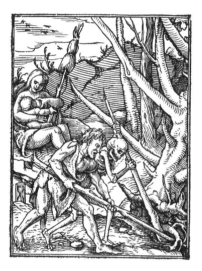

Mauldicte en ton labeur la terre.
En labeur ta uie useras,
Iusques que la Mort te soubterre.
Toy pouldre en pouldre tourneras.

C ij

Væ væ væ habitantibus in terra.
APOCALYPSIS VIII
Cuncta in quibus fpiraculum vitæ eft, mortua funt.
GENESIS VII

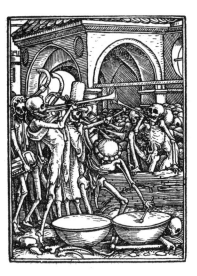

Malheureux qui uiuez au monde
Touſiours remplis d'aduerſitez,
Pour quelque bien qui uous abonde,
Serez tous de Mort uiſitez.

Moriatur sacerdos magnus.
IOSVE XX
Et episcopatum eius accipiat alter.
PSALMISTA CVIII

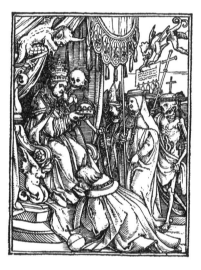

Qui te cuydes immortel estre
Par Mort seras tost depesché,
Et combien que tu soys grand prebstre,
Vng aultre aura ton Euesché.

C iij

Diſpone domui tuæ,morieris enim tu,& non viues.
ISAIÆ XXXVIII
Ibi morieris,& ibi erit currus gloriæ tuæ.
ISAIÆ XXII.

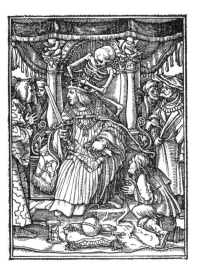

De ta maiſon diſpoſeras
Comme de ton bien tranſitoire,
Car là ou mort repoſeras,
Seront les chariotz de ta gloire.

Sicut & rex hodie eſt,& cras morie‐
tur,nemo enim ex regibus aliud
habuit.

ECCLESIASTICI X

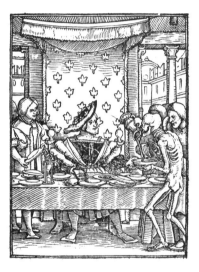

Ainſi qu'auiourdhuy il eſt Roy,
Demain ſera en tombe cloſe.
Car Roy aulcun de ſon arroy
N'a ſceu emporter aultre choſe.

Væ qui iuſtificatis impium pro mu
neribus,& iuſtitiam iuſti aufertis
ab eo.

ESAIE V

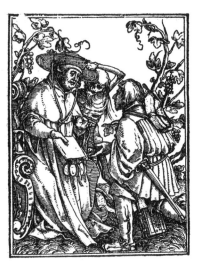

Mal pour uous qui iuſtifiez
L'inhumain,& plain de malice,
Et par dons le ſanctifiez,
Oſtant au iuſte ſa iuſtice.

Gradientes in ſuperbia
potest Deus humilia=
re.

D A N I E. I I I I

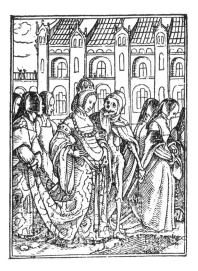

Qui marchez en pompe ſuperbe
La Mort vng iour uous pliera.
Cõme ſoubz uoz piedz ployez l'herbe,
Ainſi uous humiliera.

D

Mulieres opulentæ furgite,& audite vocem
meam.Poſt dies,& annum,& vos contur-
bemini.

I S A I Æ X X X I I

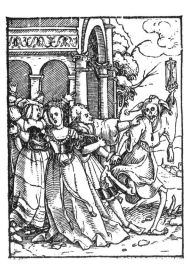

Leuez uous dames opulentes.
Ouyez la uoix des treſpaſſez.
Apres maintz ans & iours paſſez,
Serez troublées & doulentes.

Percutiam paſtorem,& diſpergentur
oues.

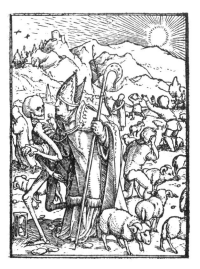

Le paſteur auſſi frapperay
Mitres & croſſes renuerſées.
Et lors quand ie l'attrapperay,
Seront ſes brebis diſperſées.
 D iij

Princeps induetur mœrore.Et
quiefcere faciam fuperbiã po
tentium.
E Z E C H I E. V I I

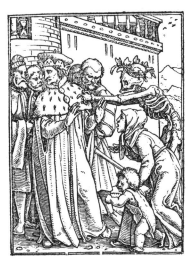

Vien,prince,auec moy,& delaiffe
Honneurs mondains toft finiffantz.
Seule fuis qui,certes,abaiffe
L'orgueil & pompe des puiffantz.

Ipſe morietur. Quia nõ habuit diſciᐧ
plinam,& in multitudine ſtultitiæ
ſuæ decipietur.

PROVER. V

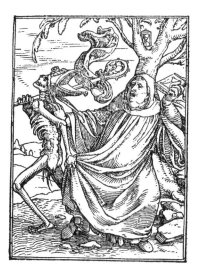

Il mourra,Car il n'a receu
En ſoy aulcune diſcipline,
Et au nombre ſera deceu
De folie qui le domine.

D iij

ECCLE. IIII

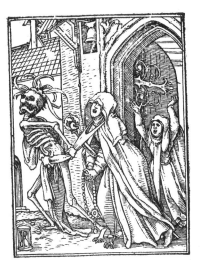

I'ay tousiours les mortz plus loué
Que les uifz, esquelz mal abonde,
Toutesfoys la Mort ma noué
Au ranc de ceulx qui sont au monde.

Quis eſt homo qui viuet,& non videbit
mortem,eruet animã ſuam de manu.
inferi?

P S A L. L X X X V I I I

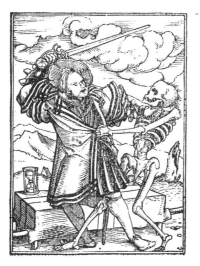

Qui eſt celluy,tant ſoit grand homme,
Qui puiſſe uiure ſans mourir?
Et de la Mort,qui tout aſſomme,
Puiſſe ſon Ame recourir?

Ecce appropinquat ho=
ra.

MAT. XXVI

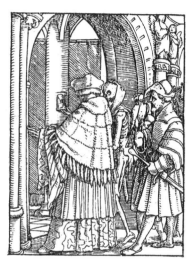

Tu uas au choeur dire tes heures
Priant Dieu pour toy,&'ton proche.
Mais il fault ores que tu meures.
Voy tu pas l'heure qui approche?

Disperdam iudicem de medio
eius.

AMOS II

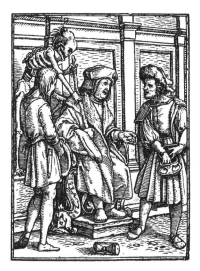

Du mylieu d'eulx uous osteray
Iuges corrumpus par presentz.
Point ne serez de Mort exemptz.
Car ailleurs uous transporteray.

E

Callidus vidit malum,& abſcõdit ſe
innocens,pertranſi,t,& afflictus eſt
damno.

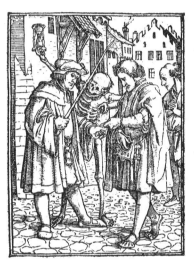

L'homme cault a ueu la malice
Pour l'innocent faire obliger,
Et puis par uoye de iuſtice
Eſt uenu le pauure affliger.

Qui obturat aurem fuam ad clamorem
pauperis,& ipfe clamabit,& non exau-
dietur.

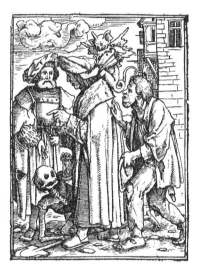

Les riches confeillez toufiours,
Et aux pauures clouez l'oreille.
Vous crierez aux derniers iours,
Mais Dieu uous fera la pareille.
<div align="right">E ij</div>

Væ qui dicitis malum bonum,& bonum malũ,
ponentes tenebras lucem,& lucem tenebras,
ponentes amarum dulce,& dulce in amarum.

ISAIÆ XV

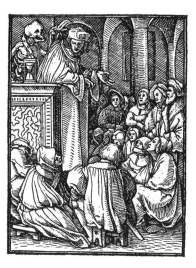

Mal pour uous qui ainſi oſez
Le mal pour le bien nous blaſmer,
Et le bien pour mal expoſez,
Mettant auec le doulx l'amer.

Sum quidem & ego mortalis
homo.

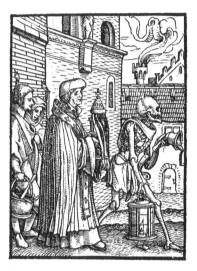

Ie porte le ſainct ſacrement
Cuidant le mourant ſecourir,
Qui mortel ſuis pareillement.
Et comme luy me fault mourir.

E iij

Sedentes in tenebris , & in vm
bra mortis, vinctos in mendi
citate.

 P S A L. C V I

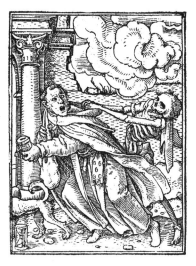

Toy qui n'as foucy,ny remord
Sinon de ta mendicité,
Tu fierras a l'umbre de Mort
Pour t'oufter de neceffité.

Est via quæ videtur homini iusta: nouissima autem eius deducunt hominem ad mortem.

PROVER. IIII

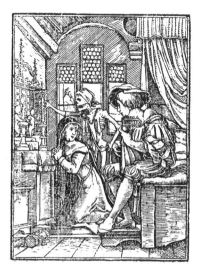

Telle uoye aux humains est bonne,
Et a l'homme tresiuste semble.
Mais la fin d'elle a l'homme donne,
La Mort,qui tous pecheurs assemble,

Melior est mors quàm
vita.

ECCLE. XXX

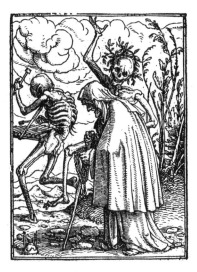

En peine ay uescu longuement
Tant que nay plus de uiure enuie,
Mais bien ie croy certainement,
Meilleure la Mort que la uie.

Medice, cura te
ipſum.

LVCE IIII

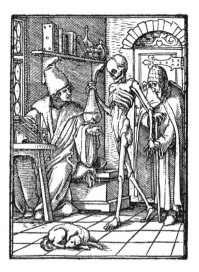

Tu congnoys bien la maladie
Pour le patient ſecourir,
Et ſi ne ſcais teſte eſtourdie,
Le mal dont tu deburas mourir.

F

Indica mihi fi nofti omnia. Sciebas quòd
nafciturus effes , & numerum dierum
tuorum noueras?

IOB XXVIII

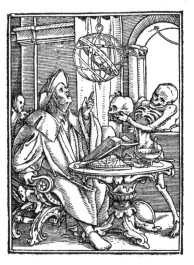

Tu dis par Amphibologie
Ce qu'aux aultres doibt aduenir.
Dy moy donc par Aftrologie
Quand tu deburas a moy uenir?

42

Stulte hac nocte repetunt ani-
mam tuam, & quæ parasti
cuius erunt?

L V C Æ X I I

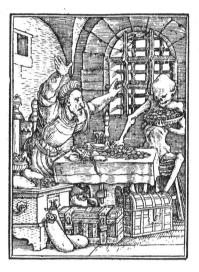

Ceste nuict la Mort te prendra,
Et demain seras enchassé.
Mais dy moy, fol, a qui uiendra
Le bien que tu as amassé?

F iij

Qui congregat thefauros mendacĩ vanus
& excors eſt, & impingetur ad laqueos
mortis.

PROVER. XXI

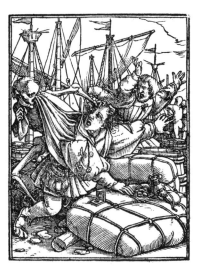

Vain eſt cil qui amaſſera
Grandz biens,& treſors pour mentir,
La Mort l'en fera repentir.
Car en ſes lacz ſurpris ſera.

Qui volunt diuites fieri incidunt in laqueum
diaboli,& defideria multa,& nociua , quæ
mergunt homines in interitum.

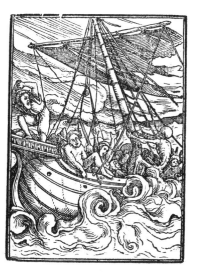

Pour acquerir des biens mondains
Vous entrez en tentation,
Qui uous met es perilz foubdains,
Et uous maine a perdition.

F iij

Subito morientur, & in media nocte turba-
buntur populi, & auferent violentum
absq̃ manu.

 I O B X X X I I I I

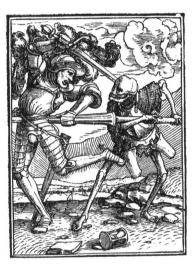

Peuples soubdain seslueront
A lencontre de l'inhumain,
Et le uiolent osteront
D'auec eulx sans force de main.

Quoniam cùm interierit non fumet fe<
cum omnia,neq; cum eo defcēdet glo
ria eius.

P S A L.　　X L V I I I

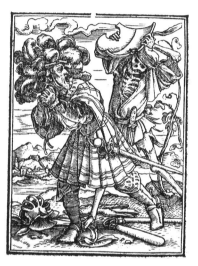

Auec foy rien n'emportera,
Mais qu'une foys la Mort le tombe,
Rien de fa gloire n'oftera,
Pour mettre auec foy en fa tombe.

Spiritus meus attenuabitur,dies mei bre‑
uiabuntur,& folum mihi fupereft fepul‑
chrum.

I O B X V I I

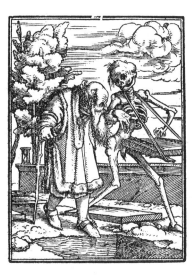

Mes efperitz font attendriz,
Et ma uie f'en ua tout beau.
Las mes longz iours font amoindriz,
Plus ne me refte qu'un tombeau.

Ducunt in bonis dies fuos,&
in puncto ad inferna de∙
fcendunt.

I O B　　X X I

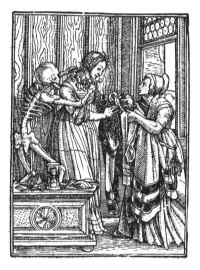

En biens mõdains leurs iours defpendẽt
En uoluptez,& en triftefse,
Puis foubdain aux Enfers defcendent,
Ou leur ioye pafse en triftefse.

G

Me & te ſola mors ſepa
rabit.

RVTH.　　I

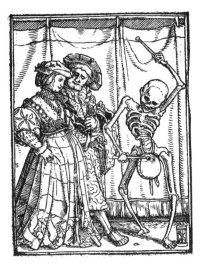

Amour qui unyz nous faict uiure,
En foy noz cueurs preparera,
Qui long temps ne nous pourra ſuyure,
Car la Mort nous ſeparera.

De lectulo super quem afcendi=
sti non defcendes, fed morte
morieris.

I I I I R E G. I

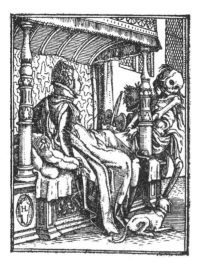

Du lict fus lequel as monté
Ne defcendras a ton plaifir.
Car Mort t'aura tantoft dompté,
Et en brief te uiendra faifir.

G ij

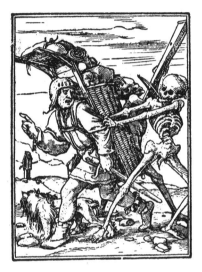

Venez,& apres moy marchez
Vous qui estes par trop charge.
C'est assez suiuy les marchez:
Vous serez par moy decharge.

In ſudore vultus tui veſceris pane
tuo.

GENE. I

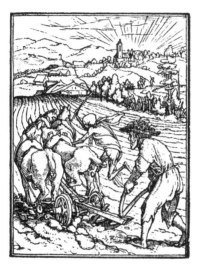

A la ſueur de ton uiſaige
Tu gaigneras ta pauure uie.
Apres long trauail,& uſaige,
Voicy la Mort qui te conuie.

G iij

Homo natus de muliere,breui viuens tempore
repletur multis miferijs , qui quaſi flos egre-
ditur,& conteritur,& fugit velut vmbra.

IOB XIIII

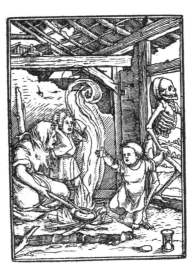

Tout homme de la femme yſſant
Remply de miſere,& d'encombre,
Ainſi que fleur toſt finiſſant.
Sort & puis fuyt comme faict l'umbre.

54

Omnes ſtabimus ante tribunal dominî.
ROMA. XIIII
Vigilate,& orate,quia neſcitis qua hora
venturus ſit dominus.
MAT, XXIIII

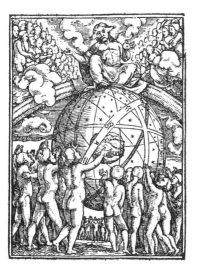

Deuant le troſne du grand iuge
Chaſcun de ſoy compte rendra,
Pourtant ueillez,qu'il ne uous iuge.
Car ne ſcauez quand il uiendra,

Memorare nouiſſima,&
in æternum non pec-
cabis.

ECCLE. VII

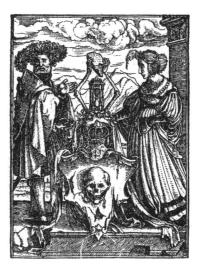

Si tu ueulx uiure ſans peché
Voy ceſte imaige a tous propos,
Et point ne ſeras empeſché,
Quand tu t'en iras a repos.

FIGVRES DE LA MORT

moralement defcriptes,& depeinctes
felon l'authorité de l'fcriptu
re,& des fainctz Pe⸗
res.

Chapitre premier de la premiere figurée
face de Mort.

Vi eft ce,qui a laiffe la Pierre angulaire? dıſt Iob.Sus lefǫlles parolles fault noter **Iob.38.** que la pierre eft dicte en Latin lapis,qui felon fon ethimologie, vient de lefion de pied.Car aux cheminãs quelque foys fe rencontrent les pierres,& par l'offen= dicule ǫlles font aux piedz,fouuent font trebucher les gens. Qui nous figure la Mort,qui ainfi a l'improueu les cheminãs tant plus rudemẽt frappe,& profterne,d'autãt qu'elle les trouue plus affeurez, & non aduifez.Or la pierre angulaire eft faicte en forte,que en quelque forte qu'elle tombe,elle demeure droicte,à caufe de fon equalité.Auffi la Mort pareillemẽt efgallemẽt tom= bante,efgalle auffi toutes puiffances,richeffes, haultainetez, & delices en vng coup les defrompant.Et n'eft qui puiffe a fon impetuofite refifter.Comme il eft figuré par Daniel là, **Daniel.2** ou il veit la ftatue de Nabuchodonofor.Le chef de laquelle eftoit dor,les bras & la poictrine dargẽt,le corps ou le vẽtre darain,les cuyffes de fer,& auoit les piedz faictz feullement de fange.Sẽfuyt apres.Il ya vne pierre de la mõtaigne taillée

H

fans mains,& frappée la ftatue par les piedz fut brifee,& re-
duicte en cendres.Qui n'eft aultre chofe,que la figure d'ung
grand riche homme ayant la tefte dor par la nobleffe de fon
fang,& lignaige.Les bras,& poictrine dargent par la grãde
richeffe,quil à acquife par foucy & trauail. Le corps,& le
vêtre,qui eft d'arain,fentend le renom qu'il à, Car larain eft
fonoreux. Par les cuyffes de fer eft denotee la puiffance,&
force qu'il à.Mais le pied de terre,& de fange,nous fignifie fa
mortalité. La pierre eft taillee de la montaigne de diuine iu-
ftice. Eft afcauoir humaine Mort,laquelle n'eft fabriquée de
la main de Dieu. Car Dieu n'à faict la Mort,& ne fe delecte
en la perdition des viuans:mais ce font noz miferables pre-
miers parentz,qui luy ont donné celle force. Laquelle frap-
pant a l'improueu les hommes,rend tous trebuchant. Car
fon impetuofité eft tant incertaine en fa maniere de faire,&
en quel lieu,& en quel têps elle doibt aduenir,que humaine
prudêce eft infuffifante d'y pouuoir obuier.Parquoy fainct

Augu. in
folilo.3.

Auguftin difoit.Celle opportune Mort en mille fortes tous
les iours rauit les hommes. Car elle opprime ceftuy par
fiebure,& ceft aultre par douleurs. Ceftuy eft confumé par
famine. Laultre eftainct par foif. La Mort fuffocque l'un en
eaue.Laultre elle deftruict en flammes.Elle occift l'un au Gi-
bet. Laultre par les dentz des beftes fauluaiges.Laultre par
fer,& laultre par venin. Par ainfi la Mort par tous moyens
contrainct l'humaine vie finir miferablement. Et fur toutes
les miferes ceft chofe miferabiliffime de ne veoir riens plus
certain,que la Mort,& riens plus incertain,que de l'heure·
qu'elle doibt venir.

Chapitre de la feconde face de la Mort.
morallement depaincte.

L s'eſt faict,dict le liure des roys,cornes de fer.Il 3.Reg.22.
fault ſcauoir,que nature à ſi bien proueu aux beſ
ſtes pour leur defenſion,que au lieu des armes,
de quoy elles ne ſcauent vſer,elle à baillé a celles,
qui n'ont dentz pour mordre,cornes pour ferir,& ſignammēt à dōné deux cornes aux beſtes pour ferir de tous coſtez.
Ainſi la Mort beſte cornue,armée de deux treſaigues cornes,
affin qu'elle fiere a dextre & a ſeneſtre,ceſt a dire,affin que
ieunes & vieulx,pouures & riches meurtriſſe de ſes attainctes,tient indifferamment vng chaſcun ſoubz ſa puiſſance
& force,ce que veit en figure Daniel eſtant a Suze deuant la Daniel.8.
porte du palus,ou il veit le Mouton ayant haultes cornes,&
l'une plus haulte que l'aultre:& ventilloyāt ſes cornes contre
Orient,& cōtre occidēt,contre Mydi,& cōtre Septentrion,
& toutes les beſtes ne luy pouuoyent reſiſter:qui n'eſt aultre
choſe,que la figure de celle Mort,qui à deux cornes. Et ſi lon
en euite l'une,lon ne peult fuyr l'aultre.Elle frappe en Oriēt,
c'eſt aſcauoir en l'eage puerile,& en l'Auſtralle region,qui eſt
en la iuuentude immunde & chaleureuſe.Elle frappe auſſi en
Septentrion froid & ſec,qui eſt en la vieilleſſe. Puis en Occident.Car aulcuns iuſques a decrepite elle attend,& ceulx là
fiert plus moleſtement daultant que plus l'ont precedee,gemiſſemens & douleurs,de la ſalut nō eſperée. Et a ce propos
diſoit Seneq̃.Il yà aultres genres de mortz qui ſont meſlez
d'eſperance. La malladie à faict ſon cours quelque foys linflammation ſeſtainct. La mer reiecte hors pluſieurs quelle
auoit englouty.Le Cheuallier reuocque ſouuent le couſteau
du chef de celluy quil vouloit occir. Mais de celluy lequel
decrepite cōduict a la Mort,n'à choſe en quoy il eſpere.Mais
le bon Seneque en ſon liure des naturelles q̃ſtions baille vng

H ij

bon remede pour n'eſtre cõſterné au dur poinct de la Mort,
diſant. Fais que la Mort te ſoit familiere par cogitation, affin
que ſi ainſi le permect fortune, que tu ne la puiſſe ſeullement
attendre, mais que auſſi hardiment luy voiſe audeuant.

Chapitre de la tierce face de la Mort.

I les larrons, & malfaicteurs ſe ſcauoient transfor-
mer, & deſguiſer es lieux, ou ilz ont faict le mal,
ſouuêtesfois ilz euiteroiẽt le Gibet, ou les peines
de iuſtice. Mais nous voyons cõmunement adue-
nir, qu'ilz ſont touſiours pris a l'improueu, & que le peché
les maine ainſi, que la plus part d'iceulx ſe viennent bruler a
la chandelle. Semblablemẽt ſi les pecheurs de ce mõde, apres
ce, qu'ilz ont offencé Dieu, ſe ſcauoient transformer, & tranſ-
porter de peché par penitence a grace, l'eternel Iuge ne les
recongnoiſtroit pour les condemner aux eternelles peines.
Mais pource qu'ilz ſe confient a leur ieuneſſe, & ſanté corpo-
relle, ou a leurs biens temporelz, la main du iuge par ſon
bourreau, ou ſergẽt, c'eſt a dire par la Mort, les ſurprẽt alors,
qu'ilz penſoient eſtre les plus aſſeurez. Ainſi en print il au
roy Balthaſar. Lequel, comme recite Daniel, feit vng grand
banquet a ſes gẽtilzhõmes, abuſant des vaiſſeaulx du Tẽple,
eſquelz il donnoit a boire a ſes concubines, & a celle heure
apparut vne main eſcripuãte en la muraille de ſon Palaix, ces
troys motz. Mane Thethel Phares. Laquelle viſion eſtonna
ſi fort le Roy, qu'il feit appeller tous les Magiciens Caldees,
& deuineurs de ſon royaulme leur promettãt grandz dons,
ſilz luy expoſoient le ſens de celle eſcripture. Mais tous ces
enchãteurs ny entẽdoient riens. Finablemẽt Daniel là amenê

Danie.5.

les expofa en cefte forte.Mane,c'eft a dire,ton Royaulme eft
denombré,o Roy,pour te dôner a entendre que le nombre
des iours de ton regne eft accôply.Thethel,veult a dire,que
tu es mys es ballances,& te es trouué treslegier.Phares figni=
fie diuise.Pour monftrer que ton regne fera diuisé,& donné
a ceulx de Perfe,& de Mede.Et cela fut accomply la nuiĉt
fuyuante,ainfi que diĉt le Maiftre des hiftoires.Mais quelle
figure,& face de Mort nous baille ce Balthafar,qui eft inter=
prete,Turbation,& defigne le pecheur ingrat,duquel Dieu
a long temps attendue la conuerfion,& ne f'eft conuerty.A
caufe dequoy la diuine fentence irritée enuoye contre fon
chef perturbation.Pource qu'il abufe des vaiffeaulx du Tem
ple.Car il employe la memoire,la voulenté,& l'intelligence
aux voluptez,& terriēnes deleĉtations,lefquelles debuoient
eftre occupées aux biens fpirituelz,& celeftes côtemplations.
Mais quand il penfe viure plus feurement,& plus heureufe=
ment,& floriffant en ieuneffe,enuironné de delices,plaifirs,
& profperitez de corps,& de biens,la Mort repentine ruant
fus la fallace & fugitiue efperance,fus laquelle le miferable fe
fondoit,la brife,& abolly. Et alors ce chetif Balthafar,c'eft a
dire le Pecheur,preuenu de cefte non preueue perturbation,
faiĉt venir a luy les Caldees,c'eft afcauoir les medecins,leur
promettāt grand falaire,f'ilz le peuuēt preferuer de la Mort.
Mais tous les medecins,ne toutes les drogues,ne peuuent
expofer la caufe de celle efcripte malladie au mur de fon
corps,& ne fcaiuent refifter que la Mort,là enuoyee,ne face
fon office.Car Daniel,c'eft a dire la diuine fentence,& irreuo
cable diffinitiõ,fera executee.Par ainfi eft diĉt,que le nombre
du regne eft nombré,pour ce que accomply eft le terme de
ce pecheur,qui ne f'eft amende,Combien que Dieu l'ait lon=

guement attendu.Et ſi eſt mys a la balance de l'examen,ou il
eſt trouué eſtre fort amoindry. Car il n'à eu cure de garder
l'image de ſon Createur,& les talentz a luy commis,qui ſont
la memoire,intelligence,& la voulenté,il les à diſſipees ſans
en faire gaing,ne prouffit ſpirituel,bien qu'il ſceut que le Sei
gueur,qui les luy auoit baillées,en attēdoit la ſpirituelle vſu⸗
re.Et pource la ſentēce diuine eſt donnée contre luy,que ſon
royaulme ſoit diuiſe,c'eſt a dire ſon corps,qui eſt en deux re⸗
gions,c'eſt aſcauoir,en la ſpirituelle & corporelle que ſont
l'Ame,& le Corps:dont vne part en ſera dōnée aux vers qui
ſera le Corps pour le rouger,Et l'Ame au feu d'Enfer,pour
y eſtre perpetuellement tormentée,qui eſt la face de Mort
treshorrible,de laquelle Dieu nous vueille preſeruer , & la⸗
quelle on doibt craindre a veoir.

Chapitre de la quarte face de Mort.

Nuoyez les faulx.Car les moiſſons ſont meures,
dict Iohel,au bon agriculteur, qui ne laiſſe ſon
champ oyſif quand il voit le temps venu qu'il
fault recueillir les grains.Car,apres ce qu'il en à
leué le fromēt,il y ſeme Raues,ou aultres choſes aptes a croi⸗
ſtre.Parquoy il eſt ſoliciteux,de moiſſonner les bledz,quand
ilz meuriſſent. Pareillement l'Agriculteur de ceſte preſente
vie eſt Dieu,& vng chaſcun de nous eſt la moiſſon,qui doibt
en ce champ fructifier. Nous voyons que les ſemences ſont
laiſsées au champ iuſques au temps de moiſſon,& alors ſont
faulchées auec la faulx,& ne les y laiſſe on plus,& les meures
ſont auec les non meures moiſſonnées. Or,pour parler a
propos.Dieu en ceſte vie nous cōcede le temps de moiſſon⸗

ner,affin que venans a la meurée moiſſon,ſoyons remis es
greniers du Seigneur,c'eſt aſcauoir en la vie eternelle, & ne
ſoyons tranſmis auec les pailles pour brusler.Et ſi nous ne
produiſions fruict en temps deu,la diuine iuſtice ne nous
permettra plus demeurer en ce champ:mais auec la faucille
de la Mort nous fauchera du champ de ceſte preſente vie,
ſoit que nous ayons produict doulx,ou aigres faictz. Celà
bien preueit ſainct Iehan en ſon Apocalypſe quãd en viſion
luy fut monſtré vng Ange,auquel fut cõmandé,qu'il moiſ- Apo.14.
ſonnaſt.Pource que les bledz eſtoient meurs.Venue(dict il)
eſt heure qu'il fault moiſſõner.Et il miſt ſa Faucille en terre,
& moiſſonna. Et là ſenſuyt enapres. Et l'aultre ſortiſt qui
auoit vne Faulx aigue,& l'Ange,qui auoit la puiſſance ſus le
feu,dict a celluy,qui auoit la faulx.Metz dict il,la faulx aigue,
& vendãge les bourgeons de la vigne.Ce qu'il feit,& ce qu'il
vendangea,il le miſt au lac de l'ire de Dieu. Que nous ſigni-
fie,ou figure ceſte Faulx,ſinon la Mort humaine?& a bonne
raiſon.Car combien que les eſpicz des bledz quand ilz ſont
au champ ſoient l'ung plus grand que laultre,& plus longs,
ou plus gros,toutesfois vers la racine pour le couper de la
faucille ſont trouuez tous eſgaulx. Et ainſi faict la Mort aux
humains.Car iacoit ce que au champ d'humaine vie,l'ung
ſoit plus hault,plus excellent que laultre par la grandeur de
nobleſſe,ou de richeſſe,toutesfois la Mort en les moiſſonnãt
& les reduiſant en Gerbes, ſi quelcun les aduiſe bien,il les
trouuera tous eſgaulx. Nous en auõs l'exemple en Diogene,
qui ne peult trouuer aulcune difference entre les os des no-
bles,& ignobles. Dont ie prens la premiere Faucille pour la
Mort des iuſtes,qui au champ de ceſte preſente vie,entre les
buiſſons d'aduerſitez labourans ſont eſprouuez , puis par-

uenuz a parfaicte maturité,font moiffonnez,affin qu'ilz ne
foyent plus fubiectz aux dangers des tempeftes,& grefles de
ce monde : & affin que la chaleur ne leur tombe deffus.Et
la Mort de telz eft precieufe deuant Dieu. Quant a l'aultre
Ange tenāt la faulx tant aigue,qui moiffonne les bourgeons
de la vigne,c'eft la Mort des pecheurs,de laqlle le Pfalmifte
dict.La Mort des pecheurs eft mauluaife. Et c'eft le Diable,
qui à la puiffance fus le feu eternel,que Dieu luy a baillée,&
que par la permiffion de Dieu commande les pecheurs eftre
vendengez,& eftre rauiz de la vigne de cefte prefente vie,
c'eft afcauoir quand ilz ont accomply leur malice, quand
en temps deu,& attendu au lieu de produire doulx raifins,
ont produict ameres Lambrufques,perfeuerans en iniquité,
& malice fans cōtrition ne repentāce,& faulchez de la vigne,
font gettez au lac Infernal,ou ilz feront foullez,& leurs ope=
rations eftainctes.Parquoy bien difoit de telz fainct Augu=
ftin,C'eft la peine de peché trefiufte,que vng chafcun perde
ce,de quoy il n'à bien voulu vfer. Car qui n'à faict fruict en
ce monde, dequoy fert il,que pour le coupper, & mettre
au feu?

<div style="margin-left:2em">Augu.1.
contef.</div>

<div style="text-align:center">Chapitre de la cinquiefme figurée face
de la Mort.</div>

<div style="margin-left:2em">Mat.24.</div>

On fans grande figurée fimilitude de la Mort eft
il efcript en fainct Matthieu.Comme fort l'efclair
du tonnerre en Orient. Et fault entēdre,que c'eft
vne mefme caufe de l'efclair,& du tonnerre,&
quafi vne mefme chofe:mais elle eft apperceue par deux fen=
timens.C'eft afcauoir de l'ouye,& de la veue:& l'efclair eft
plus toft veu,que le tonnerre n'eft ouy.Mais toutesfoys ilz
viennent

viennent tous deux enfemble. Et cefte priorité ne vient que
de la partie du fentiment. Car l'efpecevifible eft plus toft mul
tipliee, que lentēdible, cõme on le veoit par experiēce, quand
on frappe d'ung grand coup quelque chofe, le coup eft plus
toft veu, que le fon du coup n'eft apperceu de ceulx, qui font
de là loingtains. Ainfi eft il du tonnoirre, & de l'efclair & ful
guration d'icelluy. Mais q̃lque fois le tõnerre, & l'efclair frap
pent tout en vng coup, & alors il eft fort dāgereux. Car c'eft
figne, qu'il eft pres de nous. Par ainfi nõ fans caufe la fainĉte
efcripture appelle la Mort fulguratiõ, Car le cours de l'efclair
eft D'oriēt en Occident. Et le cours de la Mort eft de la nati
uité iufques a la fin. Pourtant cefte Mort eft femblable a ce,
que lefcripture crie. Car quand elle diĉt. Il eft eftably a tous
les hõmes de mourir vne foys, Nous voyons cõtinuellemēt
cefte fouldre frapper ceftuy, & ceftuy cy. Mais nous ne oyõs
la voix du difant. Tu mourras, & ne viuras. Et pourtant en
aulcune facon ne croyons que debuons mourir. Cõme on le
voit par exemple de celluy, qui eft en vne nauire, & obuie a
vne aultre, qui eft nauigante fur mer, & luy femble que la
fienne ne fe bouge, & que laultre face feullemēt chemin, com
bien que toutes deux voifent auffi toft l'une q̃ l'aultre. Ainfi
les hommes en la chair, viuans felon la chair voyent conti
nuellement le decours, & fin de la vie prefente vers chafcun.
Et toutesfois ilz pēfent eftre īmortelz. Mais c'eft alors chofe
fort perilleufe, quãd la Mort eft tout enfemble ouye & veue.
Car on n'y peult pourueoir. Semblablemēt c'eft chofe fort
dangereufe quand le pecheur ne oit la diuine efcripture en
fa vie, mais attend experimenter quand la Mort foubdaine
le viendra frapper. Car alors n'y pourra il donner remede,
cõme diĉt Seneque. O toy incenfé, & oublieur de ta fragilité,

I

fi tu crains la Mort quand il tonne,& non deuant. Nous en
lifons vne belle figure en Exode là ou il eft efcript,que par
toute l'Egypte furent faictz des tonnerres,& des efclairs meſ-
lez de feu auec de greſle,& de tempeſte. Et les iumentz,qui
furent trouuées hors les maiſons, font mortes. Or l'Egypte
eſt interpretée tenebres,qui nous repreſente l'aueuglifſemēt
des pecheurs ayans yeulx,& nõ voyans. Certes les ſoubdains
tonnerres & fouldres,font faictes quãd auec la mortelle infir
mité,la gehaine d'Enfer les ſurprent. Et pource que hors des
maiſons de penitēce ilz font trouuez vagans par les champs
de vanité de ceſte vie preſente,pourriſſans cõme iumētz aux
fumiers de la chair,deſcendãt ſur eulx la tempeſte de repētine
Mort,ſoubdain font eſtaindtz. Et des Diables moleſtez font
rauis a l'heure de la Mort. Dont ſainct Gregoire a ce propos
diſoit. L'antique ennemy pour rauir les ames des pecheurs
au temps de la Mort desbride la violēce de cruaulte,& ceulx
que viuans il .à trompé par flateries,ſencrudeliſant les rauit
mourans. Bien debuons nous donc ouyr le tonnerre de la
ſacree eſcripture diſant. Là ou ie te tronueray,ie te iugeray.
Pourtant nous enſeigne le Saige a conſiderer noz derniers
iours,affin que ne pechons,mais ſoyons touſiours preparez.
Parquoy diſoit ſainct Gregoire. Qui cõſidere coment il ſera
a la Mort,ſe tiendra deſià pour mort.

Chapitre de la ſixieſme figurée face de la Mort.

Iſant ce qu'eſt eſcript en Neemie le Prophete. Le
peuple eſt congregé deuant la porte des eaues,
I'ay ſus celà contemple,qu'il n'yà aulcune voye
tant longue,qui par continuation de cheminer,

ne ſoit quelquefois acheuée,mais quelle aye quelque bout,
ou fin.Semblablemēt ceſte preſente vie,c'eſt vne voye entre
deux poinctz encloſe & terminée,c'eſt aſcauoir entre la nati=
uité,& la Mort.Et pourtāt nous ſommes tous viateurs,dont
il nous fault venir au terme,& a la porte,c'eſt aſcauoir a la
Mort,qui eſt dicte la fin de la preſente vie,& le cōmencemēt
de la ſubſequente. Il eſt bien vray,que quelque fois la porte
eſt ardue.Et pource qu'elle eſt eſtroicte,il fault les entrās par
icelle eſtre deſchargez , & agilles, affin que pour le faix de
quelque choſe empeſchez ne puiſſions entrer,& que ſoyons
forclos. Plus ſpirituellement parlant aux fidelles,deſirans la
vie future,Il leur fault entrer par la porte de la Mort de bon
gré,& ſe preparer en la vie tellemēt,que au iour du paſſaige
ſ'eſtre deſchargé des pechez du Diable,qui eſt appreſté pour
alors macter,& oppreſſer les pecheurs,leſquelz il trouuera
occupez de la peſāteur de peche.Parquoy diſoit Iob.Loing
ſeront faictz ſes filz de ſalut,& ſeront briſez a la porte.Et de
cecy nous en baille vne figure Hieremie là,ou il recite noſtre Hiere.17
Seigneur auoir dict. Gardez vos ames,&ne veuillez porter
charges,ou faix au iour du Sabbat,& ne les mettez dedās les
portes de Ieruſalem. Et puis il adiouſte.Ne mettez les char=
ges par les portes de ceſte Cité. Au iour du Sabbat entrerōt
par icelles les Princes du royaulme ſe ſeans ſur le ſiege de
Dauid hōme de Iudée.Le iour du Sabbat nous repreſente
le repos,& le iour,qui eſt le dernier de la ſepmaine,c'eſt adire
le dernier iour de l'hōme,le iour de la Mort,Auq̄l ne fauldra
trouuer l'homme chargé de pondereux fardeaulx. Car alors
ſont difficiles a deſcharger.Mal ſe peult l'hōme alors cōfeſſer
& alleger ſon ame de peché. A ceſte cauſe nous enſeigne no=
ſtre ſeigneur. Priez que voſtre fuitte ne ſoit faicte en hyuer,

I ö

ou au iour du Sabbat,il nous fault vng iour entrer par le
ſtroicte & arduɇ porte de la Mort humaine,qui eſt de ſi gran
de eſtroiſſeur,que ſi au parauant ne ſont mys ius les faix de
peché,nul peult par icelle liberallement entrer,dont diſoit ce
moral Seneque.Si nous voulõs eſtre heureux,ſi ne des Dieux
ne des hõmes,ne des choſes ne voulons auoir crainte,deſpriɇ
ſon ; fortune promettãte choſes ſuperflues.Et quand Ieremie
dict.Par celle porte entreront les Roys,c'eſt a entendre,que
qui auront bien veſcu,& qui auront regne ſus les vices par
confeſſion,ſe deſchargeans de la peſanteur de peché entrant
par ceſte porte de Mort a tous cõmune,habiterõt celle celeɇ
ſte Cité de Ieruſalem,interpretée viſion de paix:& ne ſeront
confunduz,cõme dict le Pſalmiſte,quand ilz parlerõt a leurs
ennemys a la porte.

Chapitre de la ſeptieſme figurée face de Mort.

Es mondains quelque grande cõpaignie de gens
qu'ilz ayent,ou quelque grande volupte,qui les
puiſſe delecter,ſont a toutes heures melancoliq̃s,
triſtes,&faſchez.Et n'orriez dire entre eulx aultre
propos,que, Ie vouldrois eſtre mort. Ie me repens d'auoir
faict cela.Le meſchãt,n'eſt il pas bien ingrat?Mauldict ſoit le
monde,& qui ſ'y fiera. Ie ne veulx plus hanter perſonne. Iaɇ
mais ie ne me fieray plus a nully.Et telz ou plus eſtranges,&
deſeſperez propos entendrez vous tous les iours de ceulx,
qui non en Dieu,mais es hõmes,mettent leur cõfidence,con
ſolation,& amour.Parquoy de telles gens eſt dict par le Pſal
miſte.Ilz ont erré en ſolitude,& n'ont congneu la voye de la
Cité.Et certes celle voye eſt fort difficile & perilleuſe,en laɇ

Pſal.106.

68

quelle on trouue en ſolitude vng paſſaige doubteux,deuíãt,
& incõgneu. Car q̃lque foys le viateur prenant ce chemin ſe
deuíe du droict chemin.& n'y ſcait plus reuenir. Et ce pẽdãt
eſt en dãger,d'eſtre occis,ou des larrõs,ou des beſtes ſauluaíꝫ
ges.Parquoy doibt l'hõme prendre en tel paſſaige q̃lq̃ guyꝫ
de,& íamais ne l'habãdõner.N'eſt point a voſtre aduis,ceſte
p̃ſente vie doubteuſe,Car ſi au pas de la Mort.íamais elle ne
peult par droicte voye eſtre trouuée,ce teſmoignãt Iob,qui Iob.16. .
dict.Ie ne retourneray íamais par le ſentier,ou ie paſſe.Nous
debuõs dõc ſuyure le cõducteur,& celluy bien ſaichãt le cheꝫ
min,c'eſt aſcauoir noſtre ſeigñr auq̃l ce recitant ſainct Marc,
fut dict.Maiſtre,nous ſcauons que tu es veritable,& la voye
de Dieu en verité enſeignes.Aultremẽt deuyeríõs de la voye
de rectitude,& ſerions pris de ce treſcruel larron,qui nous
enuíronne nuict & íour pour nous deuorer.Ce que nous a
eſté treſbien figuré au liure des Nombres quand les enfans Nu.14 .
d'Iſrael ne voulãs a l'entrée de la terre de promiſſion ſuyure
Moyſe,perirét par diuers ſupplices.Ainſi ne voulans ſuyuir
la voye de penitéce a no⁹ mõſtree par IESV CHRIST
au pas incõgneu de l'horrible Mort,cheminãs par les deſers,
& ſolitude de ce monde ſommes en danger de tomber entre
les cruelz larrõs,& beſtes ſauluaíges. A ce propos ſainct Ber
nard.O Ame(dict il)que ce ſera de celle peur quand auoir In lib.
laiſſe toutes choſes,la preſence deſquelles t'eſt tant plaíſante, medí.
ſeulle tu entreras,en vne a toy totallemẽt incõgneue region
là,ou tu verras vne treſaffreuſe cõpaignie,qui te viendra au
deuãt.Qui eſt ce qui au íour d'une telle neceſſite te ſourdra?
Qui te defendra des rugiſſans Lyons preparez a la viande?
Qui te conſolera?Qui eſt ce qui te guydera?Et il ſenſuit.Eſlis
toy dõcques ce tien amy plus que tous tes amys. Leq̃l apres

<center>I iíj</center>

que toutes choſes te feront eſté ſubſtraictes,ſeul te gardera
la foy au iour de ta ſepulture.Et te conduira par chemin in=
cõgneu,te menãt a la place de la ſupernelle Syon,& là te col
loquera auec les Anges deuant la face de la maieſté diuine.

Chapitre de la huictieſme figurée
imaige de la Mort.

Iudi.1ſ.

N lict au liure des Iuges cecy. Il habite en la ſpe=
lunque,ou foſſe,demonſtrant que vng cheminãt
par les neiges en temps clair,quand le ſoleil luyt
ſus icelles,puis arriue a la maiſon,ou au logis,il
ne voit plus rien. Et la raiſon eſt,Car celle blãcheur excellẽte
faict ſi grande diſgregation aux yeulx,& laiſſe vne fantaſme
de tãt de clartez,qu'il ne peult veoir aultre choſe.Mais quãd
il entre en la maiſon ou bien en obſcure foſſe,il luy ſemble
auoir touſiours deuant ſes yeulx celle clarté. Dont il eſt fort
dãgereux ſi dedans la maiſon,ou la foſſe à quelque mauluais
pas,qu'il ne ſe dommaige en tresbuchant.Et n'y à meilleur
remede,fors de demeurer là vng eſpace de temps iuſques a
ce,que la fantaſme de celle clarté ſoit euadée.Applicant cecy
au ſens ſpirituel. Nous prendrons les neiges pour les proſpe
ritez de la vie preſente,& a bonne raiſon. Car quand les nei=
ges ſont cõglutinées,elles apparoiſſent tresblanches & relui=
ſantes. Et puis quand le vent Auſtral leur vient courir ſus,
elles deuiẽnent tres ſales,& ordes.Ainſi les proſperitez de ce
monde,tandis quelles adherent a l'homme,elles apparoiſſent
tres claires,belles,& reluiſantes. Mais la fortune contrariant
par la volubilité de ſa Roue,ſont cõuerties en gemiſſemẽs,&
en pleurs.Et pource les longuemẽt cheminãs par icelles ſont

fi fort aueuglez au cueur,& en l'affection , que quand ilz
doibuent entrer au logis de la vie future,par la Mort ilz n'y
voyent rien,& ne fçaiuent ou ilz vont.Ilz ont vne fantafme
fi imprimee en leurs penfees,que quafi elle ne fe peult effacer
par la Mort tenebreufe & obfcure. Ilz ne peuuent aduifer la
foubdainete de la Mort,ne les perilz Infernaulx, ne la crainte
du Iuge.Et briefuemēt ne peuuent rien penfer,fors la felicité
de cefte vie mortalle,tant tiennent ilz les piedz en la foffe,&
l'Ame en la peine d'Enfer.Et pourtāt faict Gregoire fus celà
que dict Iob,Mes iours font paffez plus legierement,que la
toille n'eft couppée du tifferand,dict:qu'il n'eft riens a quoy
moins penfent les hōmes.Car encores que la Mort les tienne
par le collet,Ilz ne la croyent fus eulx aduenir.Ainfi par ces
vaines & fantaftiques illufions mondaines l'hōme preuenu
ne peult entendre a fon falut. Et le fouuerain remede pour
cecy eft de penfer entētifuemēt,& auec lōgue paufe le diuin
logis,c'eft afcauoir la Mort,par la foffe & obfcure maifon.
De là cōgnoiftra lon que vault la pōpe du mōde,fa gloire,
fa richeffe,& fes delices.Et qui defprifera & mefcongnoiftra
toutes ces chofes,cōgnoiftra Dieu. Ainfi en print il au bon 3.Reg.19.
Helie,qui demeura a la porte de la foffe obferuāt,&fpeculāt.
Et premieremēt paffa vng vent brifant pierres,& là n'eftoit
noftre Seigneur.Secōdemēt paffa vne cōmotion de terre,&
là n'eftoit noftre Seignr. Tiercemēt paffa le feu,& la n'eftoit
noftre Seignr.Quartemēt paffa vng liflet d'une doulce aure,
& auec elle eftoit noftre Seigneur.Et Helias veit le feigneur,
& ilz ont parle enfemble D I E V & Helie. Or pour parler
a noftre propos par Helie , qui eft dict voyant, eft defigné
vng prouide Chreftien,qui fe cōgnoiffant mortel toufiours
fpecule a la Mort.Et pource q̃ fon terme eft incertain,il fe

difpofe toufiours pour la recepuoir,comme fi a toute heure
elle debuoit a luy venir. Et a vng ainfi difpofe la Mort ne
peult amener perturbation. Pourtant difoit Seneque. Nul
de nous ne fçait combien fon terme eft pres. Ainfi donc for=
mons noftre couraige,côme fi lon eftoit venu a l'extremité.
Car nul ne recoit la Mort ioyeufement finon celluy,qui f'y
eft preparé a la recepuoir au parauât par lôgue fpeculation.
Et fi ainfi nous nous preparons de bonne heure,il n'eft vent
d'orgueil ne tremblement de terre par ire efmeue,ne feu de
couuoitife,qui nous puiffe dommager.Mais pour le dernier
on verra la doulce allaine de la fuauité de faincte efcripture
là ou Dieu parlera falutaires documentz,par lefquelz apper
tement on verra ce qu'eft a fuyr,& ce qu'on doibt fuyure,
fans ce que les plaifirs tranfitoires puiffent les yeulx de la
penfee eftre aueuglée par aulcune difgregation. Dieu nous
doint la grace a tous de fi bien a ces faces de Mort penfer;&
fi intentifuement les mirer & aduifer,que quand là Mort par
le vouloir de Dieu nous viendra prendre, que affeurez de
celluy,qui d'elle à triumphé,nous puiffions ainfi triumpher
d'elle,que par le merite de ce triumphât Chariot de la Croix
puiffic ns paruenir en celle vie,ou la Mort n'à plus puiffance
ne vertu. Amen.

Laus Deo.

Les diuerſes Mors

DES BONS, ET DES
mauluais du uiel,& nouueau
Teſtament.

Vltre les funebres figures de Mort,tant ẽſ
frayeuſes aux mauluais , auec le pinceau de
l'eſcripture ſerõt icy repreſentées les Mortz
des iuſtes,& iniques, a l'imitatiõ de Lucian,
qui en ſon dialogue des imaiges dict,Que
pour depeindre vne parfaicte beaulté de
femme , ne fault que reuocquer deuant les
yeulx de la memoire les particulieres beaultez d'ung chaſcun
membre feminin cà,& là,par les excellentz peinctres antique
ment pourtraictes.Semblablement en ce petit tableau ſeront
tracées toutes les belles,& laides Mortz de la Bible,deſq̃lles
les lectrez en pourrõt cõprendre hiſtoires dignes d'eſtre aux
illiterez cõiquées,Le tout a la gloire de celluy,qui permet a
la Mort dominer ſus tous viuãs,ainſi qu'il luy plaiſt,& quãd
il veult.

Figure de la Mort en general.

Ource que vraye eſt la ſentence de Dieu,par la ^{Geñe.2.}
quelle il dict a l'hõme,En q̃lconque heure q̃ vous
mangerez d'icelluy,c'eſt a dire du defendu fruict,
vous mourrez.Il eſt certain que incõtinent apres
le peché l'homme meurt.Donc l'homme viuant quaſi conti⸗

<div align="center">K</div>

nuellement meurt,felon fainct Auguftin en fon.xiiñ.de la Ci=
te de Dieu.

Gene.5.
Comme ainfi foit,que par tant d'ans ayent vefcu deuant
le deluge les hommes,fignaument l'efcripture apres la defcri=
ption du temps de leur vie dict,Et il eft mort.

Gene.19.
Si noz anciens Peres craignoiēt la Mort,& defiroient lon=
gue vie,il n'eftoit de merueille . Car ilz ne pouuoient encor
mōter au Ciel,ne iouir de la diuine vifion iufques a ce, que le
Saulueur eft venu,qui ouurit la porte deParadis.Parquoy le
bon Loth,admonnefte de l'Ange,quil fe fauluaft en la mon=
taigne,craignit y aller,affin q̃ par aduēture le mal ne le print

Num.23.
& y mourut là.

Mort des iuftes,dict Balaam.

Auffi les mauluais defirent mourir.Meure mon ame de là

Deute. 4.
Iacoit ce que Moyfe ne voulfift obeir au cōmandemēt de
Dieu,qui vouloit,qu'il paffaft le Iourdain,toutesfois on veoit
affez que liberallement il euft plus vefcu , fi Dieu euft voulu.
Parquoy il dict,Le feigneur eft ire cōtre moy,voicy ie meurs
en cefte terre,ie ne pafferay le Iourdain.

Deut. 22.
La plus grand part du guerdon de la Loy Mofaique fem=
bloit eftre conftituée en la longueur de vie:Car il eft efcript,
Mettez voz cueurs en toutes les parolles que ie vous teftifie,
affin que les faifant,perfeueriez long temps en terre a la quel
le vous entrerez pour la poffeder.

Iudi.9.
Myeulx aymerent Zebée,&Salmana,eftre tuez de la main
de Gedeon vaillant hōme,que de la main de Iether fon filz.

3.Reg. 19.
Lors q̃ Elias eftoit affis foubz vng Geneurier,il demāda a
fon ame , qu'il mouruft,difant.Il me fouffit mon Seigneur,
ofte mon ame.

Ifaie. 39.
Ezechias roy de Iudée chemina deuant le Seigneur en ve=

rité,& fut bon.Touteſſois quãd il luy fut annuncé par Eſaie,
qu'il debuoit mourir,Il pria le ſeigneur par vng grãd pleur,
affin qu'encores il luy prolongeaſtla vie.

Thobie prouocque,auoir ouye la reſponce de ſa femme
ſouſpira,& cõmenca a prier auec lhermes,diſant.Tu es iuſte Thobi.ʒ.
Seignr̄,cõmãde mõ ame eſtre en paix receue,car il m'eſt plus
expediẽt mourir q̃ viure.Et puis il ſenſuyt au Chapitre IIII.
quãd il pẽſa ſon oraiſon eſtre exaulcée,il appella ſon filz &c.

Sarra fille de Raguel,auoir receu d'une des chamberieres
griefue iniure,pria le Seigneur, & dict entre aultres choſes. Thobi.ʒ.
Ie requiers Seigneur,que du lien de ce improper tu m'abſol
ues,ou certes,que tu m'oſtes de deſſus la terre.

Deuant le roy Sedechias offrit Hieremie ſes prieres,affin
qu'il ne le tuaſt,ce qu'il cõmandaſt le remettre en la priſon,en Hiere.ʒ̃.
laq̃lle il eſtoit au parauãt:affin qu'il ne mouruſt,par la Mort
de la Croix,laquelle le Saulueur voulut ſouſtenir, monſtra
manifeſtement,que non ſeullemẽt vouloit mourir,Mais vng
chaſcun genre de Mort debuoir eſtre ſouffert d'ung homme
iuſte pour obeir a la diuine voulenté.

Deuant l'aduenement du ſainct Eſperit trop craignirent Mat.25.
la Mort les apoſtres:qui,eſtre pris leur Seigneur,le laiſſerent
tous:mais apres ce qu'ilz furent par la vertu d'enhault ro-
borez,& cõfirmez,menez deuant les princes,& Tyrans par-
loient fiduciallement.

Peu craignoit mais point ne craignoit la Mort,ſaict Paul, Actu. per
qui diſoit,n'eſtre ſeullemẽt appareillé a eſtre lyé,mais auſſi de totum.
mourir pour le nom du ſeigneur Ieſus.

Et luymeſmes en aultre lieu dict.Sil eſt notoire aux Iuifz,
ou que i'ay faict quelque choſe digne de Mort,ie ne recuſe Actu.21.
mourir.Toutesfoys il fault noter,que pluſieurs fois euitãt les

K ii

embufches des Iuifz,qu'il fuyoit de Cité en Cité,non pour crainte de Mort,mais faifant place a la fureur des mauluais fe referuoit vtile a plufieurs. .

De l'horrible Mort des mauluais,defcription depeincte felon la faincte Efcripture.

Gene.4.

Gene.14.

Ain,qui tua fon frere,fut occis par L'amech. Noftre feigneur enuoya pluye de foulphre,& de feu fus Sodome,& fubuertit cinq Citez puan tes d'ung deteftable peché. .

Gene.34

Sichen filz d'Emor,qui oppreffa Dyna fille de Iacob,fut tué des filz de Iacob,& tout le peuple de la Cité.

Exo.14.

Leaue de la mer rouge fubmergea les chariotz,& tout l'equippaige,gefdarmes,& l'exercite de Pharaon,& n'en de meura pas vng.Et certes bien iuftemẽt. Pource qu'il failloit, que le corps fut noye de celluy,duquel le cueur ne pouuoit eftre amolly.

Leui.10.

Nadab,&Abihu filz de Aaron offrans l'eftrãge feu deuãt Dieu ont efté deuorez du feu du feigneur,& font mortz.

Leui.24.

Par le commandement de noftre Seigneur les filz d'Ifrael menerent hors de leur exercite le blafphemateur,& laffom merent de pierres.

Num.16.

Choré,Dathan,& Abyron, & leurs complices rebellans a Moyfe defcendirent vifz en Enfer,engloutiz de la terre.

Ibidem.

Les aultres murmurans, & commettans diuers pechez, moururent de diuerfes mortz au defert:tellemẽt que de fept cens mille hommes bataillans,deux feullement entrerent en la terre de promiffion.

Iofue.7. .

Pource q̃ Acham emporta furtiuemẽt des trefors offertz :

en Iherico,tout le peuple d,Ifrael le lapida,& par feu cõfuma tout ce,que luy appartenoit.

Iahel femme d'Abercinee emporta le clou du Tabernacle, Iudi.4. & le ficha au cerueau de Sifare,qui accõpaignant le fommeil a la Mort,deffaillit,& mourut.

Si Zebée & Salmana euffent gardé les freres de Gedeon, Iudi.8. Gedeon leur eut pardonné. Et pource qu'ilz les tuerent,ilz furent occis par Gedeon.

Les filz d,Ifrael prindrent Adonibefech,auoir couppé les Iudi.1. fummitez & boutz de fes mains(ainfi qu'il auoit faict a feptante Roys)l'amenerent en Ierufalem,& là il eft mort.

Vne femme gectant fus la tefte d'Abimelech vne piece Iudi.9. d'une meulle luy froiffa le cerueau,lequel appella fon gendarme , & commenda qu'il le tuaft. Et noftre Seigneur luy rendit le mal qu'il auoit faict,mectant a mort feptante fiens freres.

Quand Hely ouyt larche du Seigneur Dieu eftre prinfe,il 1.Reg.4. tomba de fa felle a lenuers,iouxte la porte,& f'eftre rompu le cerueau mourut.

Dauid ieune gars tout defarmé,& n'ayant l'ufaige des armes:affaillit le fuperbe,& blafphemateur Goliath, & le tua 1.Reg.17. de fon propre coufteau.

Saul par ie ne fcay quelle enuie efmeu perfecuta Dauid.A 1.Reg.31. la fin,print fon coufteau,& fe iectant fus icelluy fe tua.

Le premier filz de Dauid viola fa feur Thamar , & peu 2.Reg.13 apres fut tué par le comandement d'Abfalon fon frere ainfi qu'il banquetoit auec luy.

Par la couuoitife de dominer fort affligea Abfalõ fon pere 2.Reg.18. Dauid.Mais deuant qu'il paruint a fon propos il fut pendu entre le Ciel & la Terre.

K̃ iñ

77

2.Re.17. Voyāt Achitophel q̃ fon cōfeil ne fut accepté qu'il auoit donne contre Dauid , f'en alla en fa maifon, & mourut au Gibet.

2.Re.20. Seba filz de Bochri cōcita le peuple cōtre Dauid en la cité d'Abela, Là ou il penfoit auoit refuge & ayde, fut decapité.

2.Reg.1. Ladolefcēt, qui fe vanta auoir tue Saul, par le cōmādemēt de Dauid, fut tué quād il luy pēfoit annūcer chofe agreable.

2.Reg.4. Le femblable aduint a deux larrōs, qui apporterēt la tefte de Ifbofeth filz de Saul.

3.Reg.2. Combien que Ioab fut vng noble cheualier , toutesfois pource qu'il occift deux hommes en trahifon fut commande d'eftre tué par Salomon.

3.Reg.22. Achab bleffe en la guerre mourut au vefpre, & les chiens lefcherent fon fang, en ce mefme lieu, auquel ilz lefcherent le fang Naboth , qui fut lapidé fe diffimulant Achab , qui le pouuoit, & debuoit faluer.

3.Reg.16. Vng aultre mauluais roy Ela regnoit en Iudée tyranni= quement cōtre lequel fe rebella Zambri, & tua fon feigneur, lequel Zambri puis mourut miferablement.

4.Reg.2. Quand Helifee monta en la Cité de Bethel, q̃lques enfans mal inftruictz fe mocquoiēt de luy, alors fortirēt deux Ours, & deffirerent quarante deux de ces enfans.

4.reg.7. Lung des deux, qui eftoit auec le roy d'Ifrael ne voulut croyre aux parolles de Helifee predifant la future habōdāce, au lendemain, le fuffoca la turbe des hommes courante aux defpoullies, & là il mourut.

4.Reg.8. Benedab roy de Syrie, qui feit moult de maulx aux enfans d'Ifrael, fut a la fin de fon filz Afahel occis.

4.reg.9. Voyant Iehu la mauluaife Iefabel, qui auoit efté caufe de plufieurs maulx, cōmenda qu'elle fuft precipitée en bas, & fut

tellement conculquée,de la foulle des cheuaulx,que combien
qu'elle fut fille de Roy,ne fut enfepuelie:& nerefta que le teft
de la tefte.

Athalie mere de Ochofie tua toute la femence Royalle
Affin qu'elle peut regner fus le peuple . Et puis apres elle 4.reg. 11.
fut tuée villainement par le commandement de Ioiades
prebftre.

Le roy Ioas mauluais,& ingrat , qui feit lapider cruelle
ment Zacharie filz du prebftre Ioiades fut en apres occis 4.reg. 12.
des fiens.

Sennacherib roy des Affiriens treforguilleux, & au Dieu
du Ciel blafphemateur apres que de la terre de Iudee confu 4.reg.19.
fement f'en fut fuy,fut tue par fes enfans.

Sedechias roy de Iudee mauluais vers Dieu , & vers les
hômes,fut pris en fuyant,deuant les yeulx duquel le Roy de 4.reg.ult.
Babylone feit tuer fes propres enfans.Apres on luy creua
les yeulx , & fut mene en Babylone , & là mourut mifera
blement.

Holofernes print,& deftruit plufieurs pais, finablement Iudi.13.
dormant enyuré par les mains d'une femme fut decapité.

Le tres fuperbe Aman,qui fe faifoit adorer des hommes, Hefter.7.
fut pendu au Gibet,qu'il auoit preparé a Mardochée.

Balthafar roy de Babylone ne fut corrigé par l'exemple
de Nabuchodonofor fon pere,qui deuât luy auoit efté mué
en befte,& au conuiue veit l'efcripture en la muraille.Mane, Dani.5.
Thethel,Phares. Et celle nuict il fut tué,& fon Royaulme
tranflaté aux Medes,& a ceulx de Perfe.

Les accufateurs de Daniel par le cômandemêt de Darius Danie. 6.
roy de Perfe furent mys au lac des Lyons,le femblable ad
uint au.c. XIIII.

Mach.1. Puis que Alexandre tomba au lict on dict qu'il congneut qu'il debuoit mourir, quaſi comme ſi au parauant il nauoit congnoiſſance de Mort, ou la memoire d'icelle.

1. Mach.9 Alchimus traiſtre fut frappé, & impotent de Paraliſie, ne plus il ne peult parler, ne le mander a ſa maiſon. Et mourut auec vng grand torment.

2. mach.4. Contriſté le roy Antiochus de ce, que Andronique auoit tué iniuſtemēt Onias ſouuerain Prebſtre, cōmanda Andronique eſtre tué au meſme lieu, auquel il auoit commis trop grande impieté.

2. mach.7. Pluſieurs ſacrileges commis au temple par Lyſimachus, fut aſſemblée vne grande multitude de peuple contre luy, & au pres du Treſor ilz le tuerent.

2. mach.9. Antiochus, qui auoit oppreſſe les entrailles de pluſieurs, ſouffrant dures douleurs des entrailles par miſerable Mort, mourut en la montaigne.

2. mach.5. Iaſon meſchāt qui auoit captiué ſon propre frere, & auoit banny pluſieurs gens de ſon païs, mourut en exil, & demeura ſans eſtre plainct, ne enſepuely.

Menelaus malicieuſement obtint en peu de temps la principaulté, mais toſt fut precipité, d'une haulte tour, en vng monceau de cendres.

Lucæ.12. C'eſt hōme riche, le champ duquel auoit produict habondance de fruict, quand il penſoit deſtruire ſes greniers pour en faire de plus amples, croyoit de plus viure, ce qu'il ne feit. Car il luy fut dict par noſtre Seigneur, Sot ceſte nuiçt tu periras.

Lucæ.16. Fort terrible eſt l'exemple de ce famé mauluais riche, qui tant banquetoit, lequel mourut, & fut enſepuely en Enfer.

Actu.5 Ananias & ſa femme Saphira, pource qu'ilz defrauderent
du pris

du pris de leur champ vendu,moururent terriblement par la reprehenſion de ſainct Pierre.

Herodes aſſis au tribunal,& veſtu d'habitz royaulx,preſ choit au peuple,Et le peuple eſcrioit les voix de Dieu,& non des hommes.Alors tout incontinent,l'Ange du Seigneur,le frappa.Pour ce qu'il n'auoit baille l honneur a Dieu. Et conſume des vers,expira miſerablement. ^{Act.12.}

<div style="text-align:center">Aultre depeincte deſcription,de la preΞ
cieuſe Mort des Iuſtes.</div>

 V and Abel&Cain eſtoiët au champ.Cain ſe leua contre Abel & le tua.Et a cauſe,côme on en rend la raiſon,que ſes oeuures eſtoient mauluaiſes,& celles de ſon frere iuſtes. ^{Gene.4.}

Enoch chemina auec Dieu,& napparut. Car Dieu l'emΞ porta. ^{Gene.5.}

Abraham eſt mort en bonne vieilleſſe,& de grand eage, remply de iours,& fut congrege a ſon peuple. ^{Ge.25.}

Les iours de Iſaac ſont accomplis cent octante ans,& conſumé d'eage eſt mort,& mys au deuant de ſon peuple vieil, & plein de iours. ^{Gene.35.}

Quand Ioſeph eut adiuré ſes freres,& qu'il leur eut dict, Emportez auec vous mes oſſemens de ce lieu &c.Il mourut. ^{Gene.50.}

Moyſe,& Aaron par le commandement de Dieu monteΞ rent en la montaigne Hor,deuãt toute la multitude,& quãd Aaron ſe fut deſpouille de tous ſes veſtemens,il en reueſtit Eleazare,& la mourut Aaron. ^{Num.20.}

Moyſe le ſeruiteur de Dieu eſt mort en la terræ de Moab, le commandant le Seigneur , & le Seigneur l'enſepuelit. Et ^{Deut.34.}

<div style="text-align:center">L</div>

nul hõme n'à cõgneu fon fepulchre iufques a ce prefent iour.

ι.Par.29. Dauid,apres linftruction de fon filz Salomon,& l'oraifon qu'il feit au Seigneur pour luy,& pour tout le Peuple,mou= rut en bonne vieilleffe plein de iours,de richeffe,& de gloire.

4 Reg.2. Quand Helifee,& Helie cheminoiët enfemble,voicy vng chariot ardãt,& les cheuaulx de feu,diuiferët lung & laultre. Et Helie monta au Ciel en fulguration.

2.Par.24. Lefprit de Dieu veftit Zacharie filz de Ioiade, & dict au peuple.Pourquoy trãfpaffez vous le cõmandement du Sei= gneur?Ce que ne vous prouffitera.Lefqlz congregez encon tre luy getterent des pierres,iouxte le cõmandement du Roy & il fut tué.

Tho.14. Thobie a l'heure de la Mort appella Thobie fõ filz,& fept ieuues fes nepueux,& leur dict. Pres eft ma fin. Et vng peu apres eft dict de fon filz.Auoir acomply huictante neuf ans, en la crainéte du Seigneur auec ioye , l'enfepuelirent auec toute fa lignée &c.

Iob.ulti Iob vefquit apres les flagellations cent quarãte ans,& veit les filz de fes filz iufques a la quarte generation,& il eft mort vieil,& plein de iours.

2.Reg.12. Dauid ne voulut plourer pour fon filz innocent mort, **&.17.** qu'il auoit plouré quãd il eftoit malade. Mais il ploura beau coup pour le fratricide,& patricide Abfalon pendu.

ι.Ma .2. Apres l'inftruction,& confort de fes enfans,Mathatias les beneift,& trefpaffa,& fut mis auec fes Peres.

ι. Ma.9. Voyant Iudas Machabee la multitude de fes ennemys,& la paucite des fiens,dict.Si noftre temps eft approche,mour= rons en vertu pour noz freres.

2.Mac.6. Eleazare,apres plufieurs tormës a luy baillez,trefpaffa de cefte vie,laiffant a tout le Peuple grand memoire de fa vertu

& fortitude.

Ces fept freres auec leur piteufe Mere feirent vne admira= 2.Mac.7.
ble fin,par louable moyen,Et fe peuuent là noter plufieurs
exemples de vertu.

Pour la verite & honnefteté de mariage.S.Iehan Baptifte Mar.6.
fut decollé par Herodes Tetrarche.

De ce renomme pouure Ladre eft efcript,que là médiant Luc.16.
mourut,& qu'il fut porté des Anges au feing d'Abraham.

Comment qu'aye vefcu ce larron,auquel Iefuchrift pen=
dant,dict,Au iourd'huy feras auec moy en Paradis,il mou=
rut heureufement.

Quand le benoift Eftienne eftoit lapidé , il inuoquoit le
Seigneur Dieu , & difoit. Seigneur Iefus , recoy mon efprit. Act. 7.8.
Et f'eftre mis a genoulx, efcria a haulte voix, Seigneur,
ne leur repute cecy a peché &c. Et quand il eut ce dict. Il
dormit en noftre Seigneur,a laquelle Mort faifons la noftre
femblable.

Et noftre faulueur Iefuchrift , qui felon fainct Auguftin,
au quart de trini par fa finguliere Mort à deftruict la noftre
double Mort.Lequel, comme il dict apres au. XIIII. de
la cité de Dieu,donna tant de grace de foy,que de la Mort
(qui eft contraire a la vie)fut faict inftrument,par lequel on
pafferoit a la vie.Laquelle nous concede le vray autheur de
falut eternelle,Qui eft voye,verité,& vie.Qui à de la vie,&
de la Mort,l'empire. Qui auec le Pere,& le fainct Efprit vit
& regne Dieu par fiecles interminables.
Amen.

Defcription des fepulchres des
Iuftes.

L ij

Gene.2;.

Vec grande diligēce achepta Abrahā le champ, auquel il enfepuelit fa femme quād elle fut morte. Iacob ne voulut eftre enfepuely auec les maul uais hommes en Egypte, mais abiura Iofeph, que quand il feroit mort, qu'on le portaft au fepulchre de fes Pes res, ce que Iofeph accōplit auec grande folicitude.

Gene.47.
&.49.

Sortant Moyfe d Egypte, emporta les offemēs de Iofeph auec foy.

Exo.l. 13.

Dauid loua fort les hōes Labes Galaad, pource q̄ les corps de Saul, & de fes filz auoiēt efte reuerāmēt enfepueliz p eulx.

1.regū.31.
2 reg.1.

La peine de celluy, qui auoit mange le pain en la maifon du mauluais Prophete cōtre le cōmādemēt de Dieu, fut cefte feulle, qu'il ne fut enfepuely au fepulchre de fes Peres.

3.reg.13.

Iehu Roy d'Ifrael, qui feit tuer Iefabel, la feit enfepuelir: pource qu'elle eftoit fille du Roy.

4.reg.9.

Loue eft Thobie, de ce, que auec le peril de fa vie les corps des occis il emportoit, & foliciteufement leur donnoit fe= pulture.

Thob.1.2

La premiere admonitiō entre celles falubres, que feit Tho bie a fon filz, fut de fa fepulture, & de celle de fa femme.

Thob. 4.

Les Iuifz accufateurs du mefchant Menelaus furent par l'inique Iuge condamnez a mort. Parquoy les Tyriens indi= gnez de ce liberallement leur preparerent fepulture.

2.Mac.4.

Apres la guerre contre Gorgias commife, vint Iudas Ma chabee pour recueillir les corps des mortz, & les enfepuelir auec leurs parentz.

2.mac.12.

Les difciples de fainct Iehan Baptifte ouyans qu'il auoit efte decollé par Herodes, vindrent, & prindrent fon corps, & l'enfepuelirent.

Matt.14.
Mar.6.

Il appert que noftre Seigneur a eu cure de fa fepulture,

Ioan.12.

par ce qu'il refpondit a Iudas murmurant de l'oignement,
qui felon luy,debuoit eftre vendu,Laiffe(dict il)affin que au
iour de ma fepulture,elle le garde.

Noftre Seigneur fut enfepuely par Iofeph,& Nicodeme Matt.27.
au fepulchre neuf taille , auquel nul n'auoit encores efte mys. Mar 15.
L ·c.23.
Les hõmes craintifz eurent cure de fainct Eftienne lapidé Ioan.20.
des Iuifz,& feirent vng grand plainct fus luy.

AÃ.8.

MEMORABLES AVTHO⸗
ritez,& fentences des Philofophes,&
orateurs Payēs pour cõfermer
les uiuans a nõ craindre
la Mort.

A Riftote dict vers le fleuue appellé Hypanin,qui
de la ptie d'Europe derriue en la mer,certaines
beftioles naiftre,qui ne viuent qu'ung iour tãt
feullement.Et celle qui meurt fur les huict heu⸗
res de matin,eft donc dicte morte de bon eage:
& celle,qui meurt a Midy eft morte en vieilleffe. Laultre,qui
deuant fa Mort veoit le Soleil coucher,eft decrepitee. Mais
tout celà comparaige a noftre treslong eage,auec l'eternité,
nous ferons trouuez quafi en celle mefme breuite de temps,
en laqllè viuent ces beftiolles.Et pourtãt quãd nous voyons
mourir quelque ieune perfonne,il fault pēfer qu'il meurt de
matin.Puis quand vng dé quarante,ou cinquãte ans meurt,
penfons que c'eft a midy.Et que tantoft viēdra le vefpre qu'il

L iiq

nous fauldra a la fin aller coucher pour dormir, comme les
aultres:& que quãd l'heure fera venue de ce foir que peu ou
riens aurons d'auantaige,d'eſtre demeurez apres celluy,qui
ſen eſt alle a huiɛ̃ heures,ou a Midy,puiſque a la fin du iour
il nous fault auſſi là paſſer. Parpuoy diſoit Cicero,& diſoit
bien. Tu as le ſommeil pour imaige de la Mort, & tous les
iours tu ten reueſtz.Et ſi doubtes,ſ l y à nul ſentiment a la
Mort,combien que tu voyes qu'en ſon ſimulachre il n'y à
nul ſentimẽt. Et diɛ̃ apres que Alcidamus vng Rheteur an=
tique eſcripuit les louanges de la Mort,en leſquelles eſtoient
cõtenuz les nombres des maulx des humains,& ce pour leur
faire deſirer la Mort. Car ſi le dernier iour n'amaine extin=
ɛ̃ion, mais commutation de lieu, Queſt il plus a deſirer? Et
ſ il eſtainɛ̃ & efface tout,Queſt il rien meilleur,que de ſen=
dormir au millieu des labeurs de ceſte vie,& ainſi ſe repoſer
en vng ſempiternel ſommeil.Certes nature ne faiɛ̃ riens te=
merairement : mais determine toutes choſes a quelque fin.
Elle n'à donc produiɛ̃ l'homme, affin apres auoir ſouffert
icy pluſieurs trauaulx,elle l'enferme en la miſere de perpe=
tuelle Mort:mais affin qu'apres vne longue nauigation elle
le conduiſe a vne paiſible demeure,& a vng tranſquille port.
Parquoy ceulx qui par vieilleſſe ou par maladie, ſont plus
pres de la mort,ſont d'autant plus heureux que les ieunes &
ſains,comme ceulx qui auoir trauerſe pluſieurs mers,& vn=
doyantes flottes de mer,arriuẽt au port auec plus grãd aiſe,
que les encores cõmenceans a eſprouuer les perilleux dãgiers
de la longue nauigation n'agueres accommencée.Et ne fault
craindre qu'a ce port,& point de la Mort,ait aulcũ mal. Car
meſmes c'eſt la fin de tous maulx, qui ſe ſouffre & paſſe en
vng moment d'oeil. Et pourtant , teſmoing le meſme Ci=

cero,on lict que Cleobole,& Biton furent filz d'une renom-
mee dame,laquelle eſtoit preſtreſſe de la Deeſſe Iuno,& ad-
uenant le iour de la grande ſolennite de celle Deeſſe,leſdictz
enfans appareillerent vng chariot,auquel ilz vouloiēt mener
au temple la Preſtreiſe leur mere.Car la couſtume des Grecz
eſtoit,que toutesfoys que les Preſtres debuoient offrir ſolen-
nelz ſacrifices,ou ilz debuoient eſtre portez des gens,ou ſur
chariotz,tant priſoient ilz leurs preſtres,que ſilz euſſent mys
le pied a terre,de tout le iour ne cōſentoyent quilz euſſent
offert aulcun ſacrifice. Aduint en apres,que celle Preſtreſſe
cheminant ſur le chariot,que les cheuaulx,qui le cōduiſoient
tomberent mortz ſoubdainement au millieu du chemin,&
loing du temple bien dix mille.Ce voyant ſes enfans,& que
leur Mere ne pouuoit aller a pied,& q̃ le chariot ne pouuoit
eſtre mene par nul aultre beſtial(Car la n'en auoit point)ilz
determinerent de ſe mettre au lieu des cheuaulx,& de tirer le
chariot,comme ſilz fuſſent beſtes,tellemēt que tout ainſi que
leur Mere les porta neuf moys en ſon ventre,Semblablemēt
ilz la porterent en ce chariot,par le pays iuſques au temple,
ce que voyant la grande multitude du peuple,qui venoit a
ceſte ſolennite,ſen eſmerueilleret grandement.Et diſoient ces
ieunes enfans eſtre dignes dung grand guerdon. Et en verite
ilz le meritoient.Apres que celle feſte fut acheuee,ne ſaichant
la Mere auec quoy tatisfaire a ſes enfans d ūg ſi grād merite,
Pria la Deeſſe Iuno,qu'il luy pleuſt donner a ces enfans la
meilleure choſe que les Dieux peuuent donner a leurs chers
amys.Ce que la Deeſſe luy accorda voulentiers pour vne ſi
Heroique oeuure.Parquoy elle feit que leſdictz enfans ſen-
dormirent ſains,& au lendemain on les trouua mortz.Puis
de cecy a la complaignāte Mere dict Iuno.Reallegre toy Car

la plus grande vengeance que les Dieux peuuent prendre de
leurs ennemys,c'eſt de les faire longuement viure. Et le plus
grand bien duquel fauoriſons noz amys,c'eſt de les faire toſt
mourir.Les autheurs de ceſte hiſtoire ſont Hizenarque en ſa
Politique,& Cicero au p̄mier de la Tuſculane.Le ſemblable
en print a Triphone , & Agamendo. Leſquelz pour auoir
r'edifie ce ruynant temple d'Apollo,qui en liſle de Delphos
eſtoit tant ſolēnel,auoir requis audict Apollo pour leur guer
don,la choſe meilleure de laquelle les humains ont beſoing,
les ſeit ſoubdainement mourir tous deux au ſortir de ſoup-
per a lentree dudict temple. I'ay voulentiers amené ces deux
exemples,affin que tous les mortelz congnoiſſent qu'il n'y a
bon eſtat en ceſte vie,ſinon quand il eſt paracheué.Et ſi la fin
de viure n'eſt ſauoreuſe,au moins elle eſt moult prouffitable.
Pourtant ne ſ'en fault douloir,plaindre ne craindre la Mort.
Tout ainſi qu'ung viateur ſeroit grandement imprudent,ſi
chemināt en ſuant par le chemin,ſe mettoit a chanter,& puis
pour auoir acheue ſa iournee,cōmenceoit a plorer.Pareille
follie feroit vng nauigant,ſil eſtoit marry d'eſtre arriué au
port:ou celluy qui dōne la bataille,& ſouſpire par la victoire
par luy obtenue.Donc trop plus eſt imprudēt & fol celluy,
qui cheminant pour aller a la Mort,luy faſche de l'auoir ren-
cōtree.Car la Mort eſt le veritable reffuge,la ſanté parfaicte,
le port aſſeure,la victoire entiere,la chair ſans os, le poiſſon
ſans eſpine,le grain ſans paille. Finablement apres la Mort
n'auons pourquoy plourer,ne riens moins a deſirer.Au tēps
de l'Empereur Adrian mourut vne Dame fort noble,parēte
de l'Empereur,a la Mort de laquelle vng Philoſophe ſeit vne
oraiſon,en laq̄lle il dict pluſieurs maulx de la vie,& pluſieurs
biens de la Mort.Et ainſi que l'Empereur l'interrogua,quelle
choſe

chofe eſtoit la Mort. Reſpondit. La Mort eſt vng eternel
ſommeil, vne diſſolutior du Corps, vng eſpouuētement des
riches, vng deſir des pouures, vng cas ineuitable, vng peleri=
naige incertain, vng larron des hōmes, vne Mere du dormir,
vne vmbre de vie, vng ſeparement des viuans, vne compai=
gnie des Mortz. Finablement la Mort eſt vng bourreau des
mauluais, & vng ſouuerain guerdon des bons. Auſquelles
bonnes perolles deburoit on continuellement penſer. Car ſi
vne goutiere d'eaue penetre par cōtinuatiō vne dure pierre,
auſſi par continuelle meditation de la Mort il n'eſt ſi dur, qui
ne ſ'amoliſſe. Seneque en vne epiſtre racompte d'ung Philo=
ſophe, auquel quand on luy demanda, quel mal auoit en la
Mort que les hommes craignoiēt tant. Reſpondit. Si aulcun
dommaige, ou mal, ſe trouue en celluy, qui meurt, n'eſt de la
propriete de la mort: mais du vice de celluy, qui ſe meurt.
Semblablemēt nous pouuous dire, qu'ainſi comme le ſourd
ne peult iuger des parolles, ne l'aueugle des couleurs, tāt peu
peult celluy, qui iamais ne gouſta la Mort, dire mal de la
Mort. Car de tous ceulx, qui ſont mortz, nul ne ſe plainct de
la Mort, & de ceulx qui ſont viuans, tous ſe plaignent de la
vie. Si aulcun des mortz tournoit par deça parler auec les
viuans, & comme qui l'à experimenté, nous diſoit ſ'il y a
aulcū mal en la Mort, ce ſeroit raiſon d'en auoir aulcū eſpou=
uentement. Pourtant ſi vng homme, qui n'ouyt, ne veit, ne
ſentit, ne gouſta iamais la Mort, nous dict mal de la Mort,
pour celà, debuons nous auoir horreur d'elle? Quelque grād
mal doibuet auoir faict en la vie ceulx, qui craignēt, & diſent
mal de la Mort. Car en celle derniere heure, & en ce extreſme
iugement, c'eſt là, ou les bons ſont congneuz, & les mauluais
deſcouuertz. Il n'y à Roys, Empereurs, Prices, Cheualiers, ne
riches, ne pouures, ne ſains, ne malades, ne heureux, ne infor=

M

tunez,ne ie ne veoy nul qui viue en ſon eſtat content,fors
ceulx,qui ſont mortz:qui en leurs ſepulchres ſont en paix,&
en repos paiſiblement,là,ou ilz ne ſont auaricieux,couuoi-
teux,ſuperbes ne ſubiectz a aulcuns vices,en ſorte,que leſtat
des mortz doibt eſtre le plus aſſeure,puis qu'en c'eſt eſtat ne
voyõs aulcũ meſcõtētemēt.Aps ceulx,qui ſot pouures,cher-
chēt pour ſenrichir.Les triſtes pour ſe reſiouir.Les malades
pour auoir ſante.Mais ceulx,qui ont de la Mort tāt de crain-
te,ne cherchent aulcun remede pour n'en auoir peur.Par
quoy ie cõſeillerois ſus cecy que lon ſoccupaſt a bien viure,
pour non craindre tant la Mort.Car la vie innocente faict la
Mort aſſeuree.Interrogué le diuin Platon de Socrates,cõme
il ſeſtoit porté auec la vie,& cõme il ſe porteroit.en la Mort.
Reſpondit. Scaches Socrates , qu'en ma ieuneſſe trauaillay
pour bien viure,& en la vieilleſſe taſchay a bien mourir.Et
ainſi que la vie a eſte honneſte,ieſpere la Mort auec grand al-
legreſſe,& ne tiens peine a viure,ne tiendray crainѐte a mou-
rir.Telles porolles furēt pour certain dignes dung tel hõme.
Fort ſont courrouſſez les gens quand ilz ont beaucoup tra-
uaillѐ,& on ne leur paye leur ſueur.Quand ilz ſont fidelles,
& on ne correſpond a leur loyaulté,quand a leurs grans ſer-
uices les amys ſont ingratz. O biҽheureux ceulx qui meurēt,
auſquelz telles deſortunes ne ſont aduenues,& qui ſont en la
ſepulture ſans ces remortz.Car en ce diuin tribunal ſe garde
a tous tant eſgallemēt la iuſtice,que au meſme lieu,que nous
meritons en la vie,en icelluy ſommes colloquez apres la
Mort.Iamais n'y eur,ne à,n'y aura Iuge tant iuſte,que rendit
le guerdon par poix,& la peine par meſure. Car aulcunefois
ſont pugnis les Innocentz,& abſoulz les coulpables.Mais il
n'eſt ainſi en la Mort.Car chaſcũ ſe doibt tenir pour certain,
que ſi ton à là bon droict quelon obtiendra ſentence a ſon
prouffit.Plutharque en ſes Apothegmates recite,q̃ au tēps
que le grand Caton eltoit cenſeur a Rome,mourut vng re-

nomme Romain,lequel monſtra a ſa mort vne grande fortiτ
tude & conſtance:& ainſi que les aultres le louoient de ſon
im nuable & intrepide cueur,& des conſtantes parolles,qu'il
diſoit trauaillant a la Mort.Cato Cenſorin ſen rioit de ceulx,
qui tant louoient ce mort,qui tant eſtoit aileure,& qui prẽ
noit ſi bien la Mort en gre,leur diſant, Vous vous eſpouuẽτ
tez de ce,que ie ris:& ie ris de ce,que vous vous eſpouuẽtez.
Car conſiderez les trauaulx,& perilz,auec leſquelz paſſons
ceſte miſerable vie,& la ſeurte,& repos auec leſquelz nous
mourons.Ie dy qu'il eſt beſoing de plus grand effort pour
viure,que de hardieſſe & grãd couraige pour mourir.Nous
ne pouuons nyer que Caton ne parla fort ſaigemẽt,puis que
nous voyons tous les iours,voire aux perſonnes vertueuſes,
endurer fain,ſoif,froit,faſcherie,pouuretẽ,calũnies,triſteſſes,
inimitiez,& infortunes. Toutes leſquélles choſes vauldroit
mieulx veoir leur fin en vng iour,q̃ de les ſouffrir a chaſcune
heure,Car moindre mal eſt vne mort hõneſte que vne vie
annuyeuſe.O Cõbiẽ ſot icõſiderez ceulx qui ne pẽſent qu'ilz
nont q̃ a mourir vne fois, puis que a la verite,q̃ des le iour q̃
naiſſons cõmẽce noſtreMort,& au dernier iour acheuons de
mourir. Ft ſi la Mort n'eſt aultre choſe,ſinon fnir la vigueur
de la vie.Raiſonnable ſera de dire,q̃ noſtre enfance mourut,
noſtre ieuneſſe mourut,noſtre virilite mourut, & meurt,&
mourra noſtre vieilleſſe. Deſquelles raiſohs pouuons recoliτ
ger,que nous mourons chaſcun an chãſque mõys,chaſque
iour,chaſque heure,& chaſque momẽt.En ſorte que penſans
paſſer la vie ſeure, La Mort vã touſiours en embuſche auec
nous.Et ne puis ſcauoir,pourquoy on ſ'eſpouuẽte ſi fort de
mourir,puiſque des le poinct qu'on vient a naiſtre,oñ ne
cherche aultre choſe que la Mort. Car on n'eut iamais ſaulte
de temps pour mourir,ne iamais nul ne ſceut errer,ou faillir
le chemin de la Mort. Seneque en vne ſienne epiſtre cõpteτ

qu'a vne Romaine plorant fon filz qui luy eftoit mort fort
ieune,luy dict vng Philofophe. Pourquoy pleures tu?o Da=
me,ton enfant?Elle luy refpondit. Ie pleure,pource qu'il ne
vefquit que quinze ans,& ie delirois quil eut vefcu cinquàte.
Car nous meres aymons tant noz enfans,que iamais ne fom=
mes faoulles de les veoir,ne iamais ceffons de les plourer.
Alors luy dict ce Philofophe.Dy moy ie te prie Dame.Pour
quoy ne te complains tu des Dieux,pour n'auoir faict naiftre
ton filz plufieurs ans· au parauant,comme tu te complains,
qu'ilz ne lont laiffe viure aultre cinquante ans?Tu pleures
qu'il mourut deuant Eage'& tu ne plores qu'il nafquit tant
tard.Ie te dy pour vray que fi tu ne maccordes de ne te con=
trifter pour l'ung tant peu doibtz tu pleurer pour l'aultre.
A cecy fe côformant Pline difoit,en vne Epiftre:que la meil=
leure loy que les Dieux auoient donné a lhumaine nature,
eftoit que nul n'eut la vie perpetuelle.Car auec le defordôné
defir de viure longuement iamais ne tafcherions de fortir de
cefte peine.Difputans deux Philofophes deuant l'Empereur
Theodofien,lung defquelz fesforcoit dire,qu'il eftoit bon fe
procurer la Mort.Et l'aultre femblablemêt difoit eftre chofe
neceffaire abhorrir la vie.Refpondit le bon Theodofe.Nous
aultres mortelz fômes tât affectiônez a aymer,& a abhorrir,
que foubz couleur de moult aymer la vie,nous nous dônôs
fort mauluaife vie. Car nous fouffrons tant de chofes pour
la conferuer,qu'il vauldroit mieulx aulcune foys la perdre.
Et fi dys dauantaige.En telle follie font venuz plufieurs hom
mes vains,q̃ auffi par crainçte de la Mort procurêt de l'acce=
lerer.Et penfant a cecy,ferois d'aduis,que nous n'aymiffions
trop la vie,ne qu'auec defefpoir ne cherchiffions par trop la
Mort.Car les hômes fors & virilles,ne deburoient abhorrir
de viure tant quilz pourront,ne craindre la Mort quand elle

leur aduiendra. Tous louerent ce,que dict Theodofe: cōme le recite en ſa vie Paule Diachre. Or diſent tous les Philoſophes ce qu'ilz vouldront:que a mon petit iugement il me ſemble,que celluy ſeul recepura la mort ſans peine,leꝗl long temps au parauant ſe ſera appareille pour la receuoir. Car toutes mortz ſoubdaines ne ſont ſeullement ameres a ceulx, qui la gouſtēt:Mais auſſi eſpouēte ceulx qui en ouyēt parler. Diſoit Lactance,que l'homme doibt viure en tēlle maniere, cōme ſ'il debuoit mourir dens vne heure.Car les hōmes,qui tiennent la Mort,ou ſon imaige deuant les yeulx,eſt impoſſible qu'ilz dōnent lieu aux mauluaiſes penſees. A mon aduis, & a l'aduis d'Apullie pareille follie eſt de vouloir fuyr ce,qui ne ſe peult euiter,cōme de deſirer ce,quon ne peult auoir Et ie dy cecy pour ceulx qui reffuſent le voyage de la Mort,de qui le chemin eſt neceſſaire.Pourtant a le fuyr eſt impoſſible. Ceulx qui ont a faire vng grand chemin,ſi leur fault quelque choſe par le chemin,ilz empruntent de leurs compaignons: & ſ'ilz oublient quelque choſe au logis,ilz eſcripuent que lon le leur enuoye. Pourtāt i'ay dueil de ce,que,puiſque vne foys ſommes mortz,qu'on ne nous laiſſe retourner.Ne nous ne pourrons parler , & ne nous ſera permys d'eſcripre. Car telz,quelz nous ſerōs trouuez,pour telz ſerons ſentētiez. Et que eſt plus terrible que tout,c'eſt que l'xecution,& la ſentēce ſe donnera tout en vng iour. Parpuoy ie cōſeille a tous les mortelz que nous viuions en telle maniere,qu'a l'heure de la Mort puiſſions dire,que nous viuons,non que nous auons veſcu.Car qui n'a bien veſcu,il vauldroit mieulx n'auoir eu vie,qui ne ſera pour riens comptée vers Dieu immortel,qui eſt immortel,pour apres ceſte mortelle vie nous faire immortelz comme luy,Auquel ſoit gloire,& honneur au ſiecle des ſiecles. Amen.

M iij i

DE LA NECESSITE
de la Mort qui ne laiſſe riens
eſtre pardura-
ble.

PVIS QVE DE LA Mort auons
môſtré,& les ymaiges, & les admirables &
ſalubres effectz, Il fault auſſi pour ceulx,q̃
trop aſſeurez ne la craignẽt & n en ſont cõ
pte,bailler q̃lque eſguillõ de la ſiẽne ineuita
ble fatalite.Dõt ie m'eſbahis cõmẽt il peult
eſtre,q̃ la memoire de la Mort ſoit ſi loing-
taine de la penſée de pluſieurs,veu qu'il n'ya riens,q̃ iournel
lemẽt ſe repreſente tant deuãt noz yeulx. Pour le premier les
Mortelz ne ſõt ilz appellez de ce vocable de Mort?Parquoy
il eſt impoſſible de nous nõmer,que noz oreilles ne nous ad
mõneſtẽt de la Mort. Quelle lethargie eſt cela?Mais de quel-
le aſſeurãce(affin que ie ne dye inſolẽce)peult venir,qu'on y
pẽſe ſi peu?Auons nous tãt beu de ce fleuue Lethes,q̃ lon
dict fleuue d'obliuion,que de ce qui ne ceſſe de ſe ingerer en
noz penſees,n'en ayõs memoire,ne ſouuenãce?Sõmes nous
ſi en pierres endurciz,qu'en voyant,& ouyant tãt de Mortz
en ce mõde,penſons qu'elle ne nous doibue iamais ſurpren-
dre?En voyõs nous vng ſeul des Anciens,qui ſoit ſur terre?
En noſtre tẽps meſmes,en voit on vng auq̃l la Mort pardõ-
ne. Les Maieurs ſen ſont allez. Et leur cõuient bien ce dict
de Cicero,Ilz ont veſcu,& nous ſans aulcune difference allõs
apres eulx,& noſtre poſterité nous ſuyura.Et a la ſorte du ra-

uiſſant torrēt, en Occidēt ſommes precipitez. Au milieu des
occiſions des mourās moribūdes ſommes aueuglez. Et com‑
bien que ayons vne meſme condition & vne meſme fatalité
des noſtre naiſſance, nous ne craignons d'y paruenir, le ieune
perſonaige dira. A quoy m'admōneſtes tu de péſer a la Mort
pour me faire perdre toutes le ioyes de ce mōde? Mon Eage
eſt encores entier, Il ſ'en fault beaulcoup. que ie n'aye la teſte
griſe, que le front ne me ſoit ridé. Ceulx craignēt la Mort, qui
ſont chenuz, & decrepités. Mais a tel fault reſpōdre, Quel des
dieux tà promis de venir chaulue, & ridé? Si lon ne veoyt les
vieillardz eſtre mys en ſepulture, ie dirois qu'il ne fauldroit
iuſques en vieilleſſe, penſer a la Mort. Mais puis qu'elle vient
& rauit en tout Eage, voire eſtainct les nō encor nez, les gar‑
dant plas toſt de venir en vie, q̃ les en oſtāt. Si des māmelles
de leurs meres, elle les vient ſouuent rauir, ſi elle ne faict diffe
rence a ſexe, a l'Eage, a beaulté a laydeur. Si lon voit plus de
ieunes gēs, que de vieulx porter a la ſepulture, ie ne ſcay quel
le ieuneſſe, ou aultre abus mondain nous pourra aſſeurer?
Voulez vous oultre les ſimulachres, icy ia deſſus figurez de
la Mort, que ie vous en monſtre vng naturel, cler, & manife‑
ſte? En la Prime vere contemplez vng floriſſant arbre, qui
eſt tant couuert de fleurs, qu'apeine y peult on voir ne bran
ches ne fueilles, promectant au voir de ſi eſpeſſes, & belles
fleurs, ſi grāde habōdance de fruictz, qu'il ſemble impoſſible
truouuer lieu, aſſez ample pour les recueillir, Mais d'ung ſi
grāt nōbre de fleurs peu en vienent a biē. Car vne partie eſt
rōgée des Chenilles, laultre eſt des Yraignes corrūpue. Vne
part du vēt, ou de la gelee, laultre de la pluye eſt abattue. Et
ce qu'en reſte, & qui eſt formé en fruict, a voſtre aduis viēt il
tout a bōne maturité? Certes nō. Pluſieurs fruictz ſont man‑
gez des vers, les aultres ſont abattuz des ventz, & gaſtez de

Tempefte. Aulcuns font pourriz par trop grande pluye. Et
plufieurs par infinitz aultres incõueniens meurẽt. Tellement
qu a la fin d'une fi riche efperãce,on n'en recoit q̃ biẽ peu de
põmes.Nõ de moindres incõueniens eft perfecutee la vie hu
maine.Il ya mille nõs de maladies,mille cas fortuitz de Mort,
par lefquelz la Mort en rauit plus deuãt Eage,qu'elle ne faict
par maturite de tẽps.Et a peine entre cent,en ya il vng qui
meure naturellement.C'eft adire,a qui lhumeur radicalle ne
ayt efte abbreuiee,ou gaftee par exces.Et veu q̃ a tant de pe-
rilz de Mortz eft expofee la vie des mortelz,quel aueuglifle-
mẽt eft cela de viure aifi,cõme fi no⁹ ne debuiõs iamais mou
rir?Ie vo⁹ demãde,Si les ẽnemys eftoiẽt a noftre porte pour
nous dõner l'affault,iriõs no⁹ alors p̃parer baings,&bãquetz
pour no⁹ gaudir?Et la Mort eft a no⁹ plus capitale ennemye,
qui en toute place,a toute heure,en mille embufches eft apres
pour no⁹furprẽdre.Ce pendãt no⁹ne nous en fouciõs.Nous
nous mirons a noftre Or,Argent & a noz biens. Nous ne
foucions de biẽ nous nourrir,cõuoitons honneurs, dignitez,
& offices.Certes fi no⁹ pẽfiõs biẽ a ce q̃ le prophete no⁹ dict
en la perfonne du Roy malade,Difpofe a ta maifon, Car tu
mourras incõtinẽt. Toutes ces vanitez mufardes no⁹ feroiẽt
ameres.Les chofes p̃cieufes nous femblerotẽtviles:les nobles
ordes.Et la Mort figurée,fi elle fcauoit parler,diroit,A quoy
o Auaricieux,amaffes tu tãt de trefors,puifque toft t'empor-
teray tout?A quoy pour vng fi brief chemin p̃pares tu tant
de baguaige.As tu oublyé ce,qu'il aduit a ce fot Euãgelique?
auquel fe refiouiffant de fes greniers biẽ rempliz & fen pro-
mettãt grãd chere,fut dict,Sot,cefte nuict on te oftera l'ame.
Et ces chofes par toy amaffees a qui feront elles? Au iour de
la Mort,que te reftera il de toutes ces chofes,pour lefquelles
aquerir,tu as confumé tout ton Eage?Dou prendras tu ayde
confort,

confort,& fecouis?Aux richeſſes?Elles n'y peuuent riens,&
deſia elles ont aultres Seigneurs.Aux voluptez?Mais icelles,
côme auec le corps elles ſont accrues,auſſi auec le corps elles
meurēt.Recourra lon aux forces de ieuneſſe,las a vng chaſcū
ſa vieilleſſe eſt vne Mort. Ou aura lon eſpoir,a la grace de
beaulte,par laq̄lle enorguilliz,on attiroit chaſcū a ſō amour?
Mais tout cela a la mode des Rozes,qui trouſſées es doigtz
incōtinēt ſont flacques,& mortes,Ainſi beaulte,cueillie par
la Mort icōtinēt ſe fleſtrit.Mais q̄ dy ie fleſtrit?Mais qui plus
eſt,deuiēt en horreur.Car nul n'ayma tant la forme duviuāt,
côme il à en horreur le corps eſtainct d'ung treſpaſſe. Brief
la gloire ne nous y pourra alors ſeruir.Car elle eſt eſvanoye
auec fortune,& proſperite.Ne moins to⁹ tes amys.Car alors
n'à vng ſi fidele,qui ne t'abandōne.Et dequoy te ſeruira,ſilz
ſe rompēt les poictrines a force de plourer,ſi finablemēt ilz
ſe ſont cōpaignōs de ta Mort? Les maulx qu'ilz ſameinēt,ne
te peuuēt de Mort deliurer.Soyōs dōc ſaiges de bōne heure,
& appareillons les choſes,par leſquelles garniz au iour de·la
Mort,aſſeuremēt puiſſiōs attēdre ce dernier iour.Les richeſ-
ſes,les voluptez,nobleſſe,qui aultre foys nous auoiēt pleu,&
eſte vtilles,certes a no⁹ mourās ne ſont qu'en charge,& en en
nuy.Et alors vertu nous acōmēce a eſtre en vſaige.Elle nous
accōpaigne ſans no⁹ pouuoir eſtre oſtee,& ſi nous en ſōmes
biē garniz. Certes c'eſt alors,q̄ les vertus ſeruent. C'eſt alors
qu'il eſt beſoing q̄ l'hōme mōſtre ſa vertu,ſa cōſtāce,& ſa ma
gnanimite,pour cōbatre cōtre le monde,la Mort,& Sathan,
qui luy preſenterōt imaiges trop plus horribles que celles cy
deſſus peinctes & deſcriptes.La ſont repreſentez tous les pe-
chez.La terrible iuſtice de Dieu.La face de deſeſperatiō.mais
quoy?A l'exēple de noſtre Seigūr Ieſuchriſt,qui en la Croix
auoir heu ſemblables faces de tentations,quād on luy diſoit,

N

Vah qui deſtruis le Temple,Il ſaulue les aultres & ne ſe peult
ſauluer,Sil eſt filz de Dieu qu'il deſcēde,n,aduiſoit & ne ſar=
reſtoit a toutes ces choſes:Mais a Dieu ſon pere,auꝗl il recō=
manda ſon eſperit.Semblablemēt par vne ferme foy, & con=
ſtance,fault regecter toutes ces tētatiōs,n'auoir regard a noz
merites,ou demerites:mais ſeullemēt dreſſer ſa penſee,a la mi
ſericorde de Dieu,laquelle ſeulle peult adoulcir l'amertume
qu'on dict eſtre en la Mort,& vaincre plus,que toutes noz
forces,& noz ennemys.

Peu de gens,oſent dire aux malades
la verite , bien qu'ilz congnoiſſent,
qu'ilz ſen vont mourir.

'Eſt vne piteuſe choſe,& en doibt on auoir gran=
de compaſſion de ceulx,qui maladians ſen vont
mourir.Non pource que nous les voyons mou=
rir:mais pource qu'il n'y a ame,qui leur dye ce,
qu'ilz ont a faire,ne cōment ilz doibuent diſpoſer pour eulx,
& pour leurs ſucceſſeurs.Et certes,alors les princes,&grās ſei
gneurs,ſont en plus grans perilz quand ilz meurēt, que le pe
tit populaire,tant par la faulte des medecins,la grande turbe
deſquelz perturbe ſi bie l'ung l'aultre,quilz re ſcaiuēt qu'ilz
ſont:& quelques foys , ou par peur de deſplaire les vngs aux
aultres,ou par crainte,que ſi tout ſeul opinoit,ſelon la verité
de la medicine, & que Dieu vouluſt prendre ce Seigneur, ilz
laiſſent a leur ordonner medecine conuenable , & ſouffrent
par diſſimulation leur en eſtre baillée vne non conuenable,
mais du tout contraire a la ſanté du patient. Pareillement les
aſſiſtans au pres du Seigneur malade ne leur oſent dire, qu'il
ſen va mourir,& beaucoup moins luy diront ilz , cōment il

fault qu'il meure.Côme lon recite de ce fol dun Roy qui en̄
tendant dire aux medecins,& aſſiſtãs aupres dudiȼt ſeigneur
eſtant au liȼt de la Mort,qu'il ſ'en alloit,le fol ſ'en alla incontia
nent houzer,& eſperonner,ſ'appreſtant pout ſ'en aller auec
ſon Roy,au quel il vint dire:Sire,côment va cela? t'en veulx
tu aller ſans moy?Toutes tes gens diſent q̃ tu t'en vas,& tou
teſſois ie n'en veois nul appari?̈ Certes plus profita la ſollie
de ce fol au Roy,que la faulſe,& cauteleuſe ſaigeſſe des gẽs de
ſa court.Retournant a propos,Pluſieurs vont veoir les maa
lades , leſquelz pleuſt a Dieu qui ne les allaſſent viſiter . Car
voyãs le malade auoir les yeulx enfoncez,la charneure deſſei
chee,les bras ſans poulx,la collere enflãbee,la challeur contia
nuelle,l'irrepoſable tourmẽt,la langue groſſe , & noire,& les
eſpritz vitaulx côſumez,& finablemẽt voyãt ſõ corps ia preſ
que cadaueré,encores luy diſent ilz,qu'il aye bonne eſperãce
qu'il a encores pluſieurs bons ſignes de vie . Et comme ainſi
ſoit que les ieunes gens deſirent naturellement de viure ,
& qu'a tous vieillardz leur ſoit peine de mourir,quand ilz
ſe veoyẽt en celle extreme heure il n'eſt medecine,ne ſecours,
ne remede , qu'lz ne cherchent , n'eſperance , en qui ilz ne
ſe reconfortent pour prolõger le vie. Et de la ſenſuit que les
chetifz meurent bien ſouuent , ſans confeſſion , ſans recea
puoir leurs ſacrementz , & ſans ordonner , qu'on repare les
maulx par eulx faiȼtz,& les tortz qu'ilz tiẽnent d'aultruy.'O
ſi ceulx,qui font telles choſes,ſcauoient le mal qu'ilz font,ilz
ne cõmettroient iamais vne ſi grande faulte.Car de me oſter
mes biens,perſecuter ma perſonne,denigrer ma renommée,
ruyner ma maiſon,deſtruire mõ parẽtaige,ſcãdalizer ma fa̧
mille,criminer ma vie,ces ouures ſõt d'ũg cruel ennemy.Mais
d'eſtre occaſion,q̃ ie perde mõ ame,pour nõ la cõſeiller au be
ſoing,c'eſt vne oeuure d'ũg diable d'Enſer.Car pire eſt q̃ vng

diable l'hôme,qui trompe le malade: Auquel au lieu de luy
ayder fe met a l'abufer,a luy promettre qu'il ne mourra pas.
Car pl⁹ conuenable eft alors luy dôner côfeil pour la côfcien
ce,que de luy dire parolles plaifātes pour le corps.Nous fom
mes en toutes chofes defuergongnez auec noz amys durāt la
vie,& nous nous faifons vergoigneux auec eulx a la Mort,ce
qu'on ne deburoit iamais faire.Car fi les trefpaffez ne fuffent
mortz,& fi nous ne voyō, les pſentz tous les iours mourir,
il me femble q̃ ce feroit hôte,& chofe efpouuëtable de dire au
malade q̃ luy feul doibt mourir.Mais puys q̃ vo⁹ fcauez que
luy,& luy auffi bien que vo⁹,q̃ tous cheminōs par cefte peril
leufe iournée,quelle vergoigne,ou craincte doibt on auoir,
de dire a fō amy,qu'il eft ia ala fin d'icelle iournée?Si au iour=
d'huy les mortz refufcitoient,ilz fe plaindroiēt merueilleufe=
mēt de leurs amis,nō pour aultre chofe,q̃ pour ne leur auoir
dôné bô côfeil a l'heure de la Mort.Et n'y à aulcun dāger de
les biē côfeiller a foy pparer biē qu'ilz f'en eftonnēt.Pour aul
tant q̃ nous en voyōs plufieurs qui en ont faict leur debuoir
qui appareillez de mourir,efchappēt biē,Et mourir ceulx,q
n'en auoiēt faict aulcune pparatiō.Quel dōmaige font ceulx,
qui vōt vifiter leurs amys malades,de leur dire,qu'ilz fe con=
feffent,qu'ilz facent leur teftamēt,qu'ilz difpofent de tout ce,
dōt ilz fe fentēt chargez,qu'ilz recoiuēt les facremēs,qu'ilz fe
recōciliēt auec leurs ennemys?Pour certain toutes ces chofes
ne font ne plus toft mourir,ne plus lōguemēt viure.Iamais
ne fut aueugliffemēt tant aueugle,ne ignorāce tant craffe cō=
me d'auoir crainte,ou honte de côfeiller aux malades aufq̃lz
on eft oblige,ce qu'ilz ont affaire,ou qlz feroyēt,filz eftoiēt
fains.Les hōes prudētz,& faiges,auant q̃ nature leur defaille,
ou les cōtraigne a mourir,ilz doiuēt de leur bô gré,& frāche
volūte mourir,Ceftafcauoir,q̃ deuāt qu'ilz fe voyēt en celle

eftroicte heure,tiennēt ordōnées les chofes de leur cōfcience.
Car fi nous tenons pour fol celuy,quiveult paffer lamer fans
nauire,tiēdrons nous pour faige celluy , qui n'a nul appareil
pour paffer de ce monde en laultre? Que pert vng homme
d'auoir ordōne de fon cas,& faict fon teftamēt,de bōne heu=
re?En ql aduecture met il fon honneur de foy recōcilier auant
qu'il meure auec ceulx aufqlz auoit hayne ou querelle?Quel
credit pert celluy qui reftitue en la vie,ce qu'il māde reftituer
aр̄s fa mort?En quoy fe peult mōftrer vng hōme plus faige,
que a fe defcharger de fon bon gre,de ce,que apres fa Mort
on le defchargera par force de proces? O cōbien de grās per=
fōnages,&de riches peres de famille , q pour na'uoir occupé
vng feul iour a ordōner de leur cas,& faire leur teftamēt,ont
faict aller leurs heritiers,& fucceffeurs , apres plaid,& proces
toute leur vie?en forte que pēfans,qu'ilz laiffaffent des biens
pour nourrir leurs heritiers,ne les ont laiffe q̄ pour clercz,
procureurs,& aduocatz.L'homme qui eft bon,& non feinct
Chreftien,doibt en telle maniere ordōner fon cas,& corriger
fa vie chafque matinée,cōment f il ne debuoit paruenir iufqs
a la nuict,ou cōme f il ne debuoit veoir l'aultre matinee fuy=
uante.Car parlant a la verité pour fouftenir noftre vie il y a
plufieurs trauaulx:Mais pour choquer auec la Mort,il n'y a
que vng hurt,Si lō dōnoit foy a mes parolles,ie cōfeillerois a
toute perfonne,qu'il n'ofaftviure en tel eftat,au ql pour tout
lor du monde il ne vouldroit mourir.Les riches, & les pou=
ures,les grans,& les petitz difent treftous,&iurent,qu'ilz ont
peur de la Mort.Aufquelz ie dy,que de celluy feul pouuons
nous auec verité dire quil crainct a mourir,auquel ne voyōs
faire aulcun amēdemēt de fa vie.Parquoy tous fe doibuent
acheuer deuāt quilz facheuēt,finir auāt qu'ilz finiffent,Mou
rir deuāt qu'ilz meurēt,& f'enterrer auant qu'on les enterre.

Car s'ilz acheuent cecy auec eulx,auec telle facilité laisserōt la
vie,cõme ilz se mueroient d'une maison en vne aultre.Pour
la plus grād partie taschent les hōmes parler de loisir,aller de
loisir,boire a loisir,māger a loisir:seullemēt au mourir l'hōme
veult estre presse.Nō sans cause dy,qu'au mourir les hōmes
sont hastifz & pressifz:puisque les voyōs faire leur descharge
a haste,ordōner leur testamēt a haste,se cōfesser a haste,se cō=
muniquèr a haste,en sorte quilz le prenent & demandēt tant
tard,& tant sans raison,que plus prouffite ceste haste a tous
aultres,qu'a la saluation de leurs ames.Que prouffite le gou=
uernail,quand la nauire est submargée? Que prouffitent les
armes apres que la bataille est rompue?Que prouffitent les
emplastres,ou medicines,quād les hōmes sōt mortz?Ie veulx
dire,dequoy sert aux malades,apres quilz sont hors du sens,
ou quilz ont perdu les sentimēs,appeller les pstres pour les
cōfesser.Tresmal,certes se pourra cōfesser celluy qui n'a iuge
ment de se repentir.Ne s'abusent les gens disans quand nous
serons vieulx nous nous amenderons.Nous nous repētirons
a la Mort.A la mort nous nous cōfesserōs.A la mort ferons
restitution.Car a mon aduis cela n'est d'ung hōme saige,ne
d'ung bon Chrestien,demāder qu'il aye reste de temps pour
pecher,& q̃ le tēps luy faille pour soy amēder,Pleust a Dieu
que la tierce part du tēps,que les gens occupent seullemēt en
penser cōme ilz pecherōt,qu'ilz l'occupassent a pēser,cōme
ilz doibuēt mourir.Et la solicitude qu'ilz employēt pour ac=
complir leurs mauluais desirs,semploya a plourer du cueur
leurs pechez.Dont c'est grād malheur,q̃ auec si peu de soucy
passent la vie en vices & mōdanitez:cōme s'il n'y auoit point
de Dieu,qui quelque iour leur en doibue demāder compte.
Tout le mōde a bride auallee peche:auec esperāce qu'en vieil
lesse ilz se amēderont,& qua la Mort-ont à soy repētir,dons

DE LA MORT

ie vouldroye demāder a celluy qui auec telle cōfiance comet
le peche.Quelle certainete il à de venir en vieilleſſe,& quellé
aſſeurāce il à d'auoir loiſir a la Mort de ſoy repentir?Car par
experiēce nous voyons pluſieurs,ne venir a vieilleſſe,& plu⸗
ſieurs qui meurēt ſoubdainemēt. Il n'eſt raiſonnable ne iuſte
que nous cōmettions tant de pechez toute noſtre vie,& que
ne vueillons que vng iour,ou vne ſeulle heure pour les plo⸗
rer & ſ'en repentir.Combien que ſi grande ſoit la diuine cle⸗
mēce,qu'il ſouffiſe a vng perſōnaige d'auoir vne ſeulle heure
pour ſoy repētir de ſa mauluaiſe vie. Toutesfois auec cela ie
cōſeillerois,que puis que le pecheur pour ſamēder ne veult
que vne ſeulle heure,que ceſte heure ne fut la derriere:Car le
ſouſpir qui ſe faict auec bōne voulēté,& de bon gre,penetre
les cieulx. Mais celluy qui ſe faict par cōtraincte & neceſſite,a
peine paſſe il la couuerture de la maiſō.C'eſt choſe louable q̃
ceulx qui viſitēt les malades,leur cōſeillent qu'ilz ſe cōſeſſent,
qu'ilz ſe cōmuniquēt,rendēt leurs deuotions,ſouſpirēt pour
leurs pechez. Finablemēt c'eſt tresbiē faict de faire tout.celā.
Toutesfois il ſeroit trop meilleur l'auoir faict au parauant,&
de bōne heure.Car le dextre & curieux marinier quād la mer
eſt calme,alors ſe appareille & ſ'appreſte il pour la tormente.
Celluy qui profondement vouldroit conſiderer , combien
peu on doibt eſtimer les biens de ce monde,qu'il aille veoir
mourir vng riche perſonnaige,cōment il eſt en ſa chambre,
ou il verra comme au chetif malade. La femme demāde ſon
douaire. Lune des filles le tiers. Laultre le quart. Le filz la
meilleure part de l'heritaige.Le nepueu vne maiſon. Le me⸗
decim ſon ſalaire.Lappoticaire payemēt de ſes drogues. Les
creanciers leurs debtes.Les ſeruiteurs leurs gaiges & ſalaires.
Et ce qui eſt le pire de tout nul de ceulx,qui doibuēt heriter,
ou en valoir mieulx,eſt là pour luy bailler vng verre d'eaue.

pour boire,ou pour luy refraicher fon alterée bouche.Ceulx
qui liront cecy,ou l'orront,doibuent côfiderer que ce,qu'ilz
veirent faire en la Mort de leurs voifins,que ce mefme leur
aduiêdra a la leur Mort.Car tout incôtinent qu'ng riche fer=
re les yeulx,foubdain a grãdes querelles entrent fes heritiers.
Et cecy nõ pour veoir qui mieulx fe chargera de fon Ame:
mais qui plus toft prêdra poffeffion des biens qu'il laiffe.Par
quoy vault trop mieulx en ordõner de bonne heure auec le
confeil des faiges,qu'ainfi a la hafte en ordõner contre raifon,
& a l'importunité des defirans,dont puis eft caufee querelle
& debat entre eulx fi grandz & dõmaigeux,qu'ilz en maul=
diffent le mort,& l'heure que iamais il leur a laiffe aulcuns
biens.On en voit l'experience iournellemêt.Parquoy feroit
chofe fuperflue den vouloir occuper le papier.Me côtentant
pour cefte heure,d'aduifer vng chafcũ qu'il doibt vne Mort
a Dieu & nõ deux.Parquoy q̃ de bõne heure on face fi bõne
prouifion de la luy biê payer,qu'il nous en redõne en laultre
monde celle vie tant bien heureufe,qui ne peult mourir.

Amen.

EXCVDEBANT LVGDV
NI MELCHIOR ET
GASPAR TRECHSEL
FRATRES. 1538

THE WOODCUTS
WITH ENGLISH TRANSLATION

And the Lord God formed man of the dust of the ground. *Genesis ii, 7.*

In the image of God created He him; male and female created He them. *Genesis i, 27.*

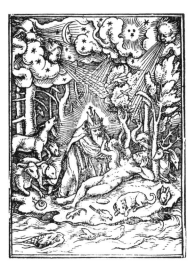

God made the Heavens, the Sea, the Earth,
O'er Chaos endless power displayed,
And from the dust—the dust of Earth—
Both man and woman in His Image made.

Because thou hast hearkened unto the voice of thy wife, and hast eaten of the tree, of which I commanded thee, saying, Thou shalt not eat of it. *Genesis iii, 17.*

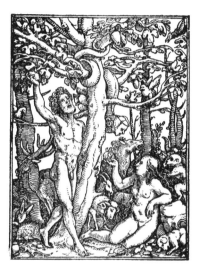

When Adam was by Eve deceived,
And ate the fruit which God forbade,
They both the Doom of Death received,
And all man's race was mortal made.

Therefore the Lord God sent him forth from the garden of Eden, to till the ground from whence he was taken. *Genesis iii, 23.*

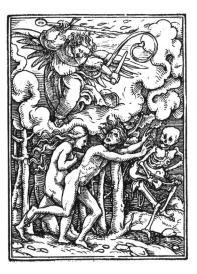

So God drove man from Paradise,
By daily toil to win his bread;
And Death came forth to claim his prize,
And number all men with the dead.

Cursed is the ground for thy sake; in sorrow shalt
thou eat of it all the days of thy life . . . and unto
dust shalt thou return. *Genesis iii, 17 and 19.*

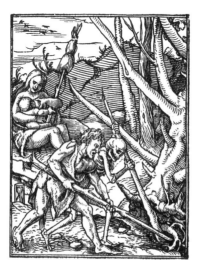

Cursed in thy toil shall earth be found,
In labour shall thy days be pass'd;
Till Death shall thrust thee underground,
Returning dust to dust at last.

Woe! woe! woe! to the inhabiters of earth. *Revelation viii, 13.*

All in whose nostrils was the breath of life . . . died. *Genesis vii, 22.*

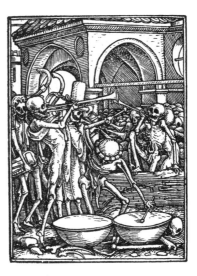

Woe! woe! inhabitants of Earth,
Where blighting cares so keenly strike,
And, spite of rank, or wealth, or worth,
Death—Death will visit all alike.

Until the death of the high priest that shall be in those days. *Joshua xx, 6.*

Let another take his office. *Psalm cix, 8.*

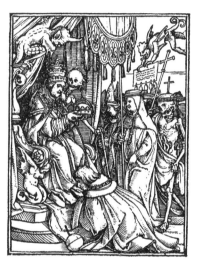

Pride dreams an earthly immortality,
But Death is certain—sudden to destroy;
And even thou, high-priest, shalt surely die,
And a successor thy proud throne enjoy.

Set thine house in order: for thou shalt die, and not live. *Isaiah xxxviii, 1.*

There shalt thou die, and there the chariots of thy glory shall be the shame of thy lord's house. *Isaiah xxii, 18.*

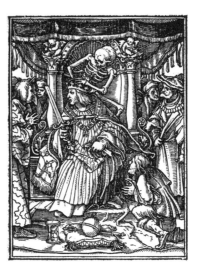

Order thine house while thou hast breath,
Bestow thy goods; for thou must die,
And soon within the realms of Death
The chariots of thy state shall lie.

THE KING

And he that is to-day a king, to-morrow shall die.
Ecclesiasticus x, 10.

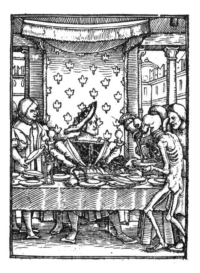

He who to-day is yet a king,
To-morrow shall entombèd be,
Nor carry with him anything
Of all his transient royalty.

Woe unto them which justify the wicked for reward, and take away the righteousness of the righteous from him. *Isaiah v, 22 and 23.*

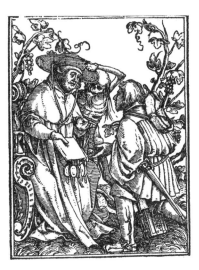

Woe unto ye, unjust, who justify
The wicked man, and shameful profit make,
Pretending his bad deeds to sanctify,
While from the just ye do all justice take.

And those that walk in pride he is able to abase.
Daniel iv, 37.

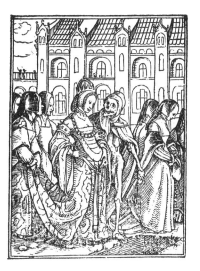

Ye who walk forth in pomp superb,
Within brief space to Death must bow;
As bends beneath the tread the herb,
Ye also must be trodden low.

Rise up, ye women that are at ease; hear my voice, ye careless daughters; give ear unto my speech. Many days and years shall ye be troubled. *Isaiah xxxii, 9, 10.*

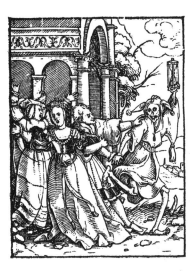

Daughters of rank and wealth, arise!
List to a warning from the dead;
After vain days and years mis-spent,
Come pangs that ye shall learn to dread.

I will smite the shepherd, and the sheep shall be
scattered. *Mark xiv, 27.*

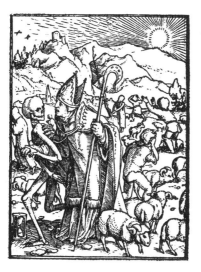

The pastor from his sheep I'll take;
Mitre and crosier cast to ground;
And when the shepherd I o'ertake,
The scatter'd flock shall scarce be found.

The prince shall be clothed with desolation . . . I
will also make the pomp of the strong to cease.
Ezekiel vii, 27 and 24.

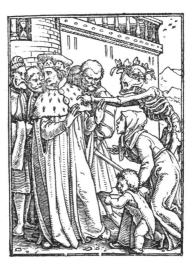

Come, potent prince, with me alone—
Leave transient pomps of worldly state;
I am the one who can fling down
The pride and honours of the great.

THE ABBOT

He shall die without instruction; and in the greatness
of his folly he shall go astray. *Proverbs v, 23.*

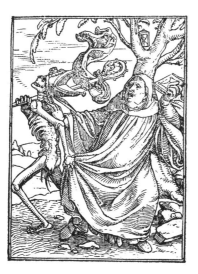

He dies, and he has never learned
The discipline that points the way
To the true life—while he has turned
To lusts that lead the soul astray.

Wherefore I praised the dead which are already dead more than the living which are yet alive. *Ecclesiastes iv, 2.*

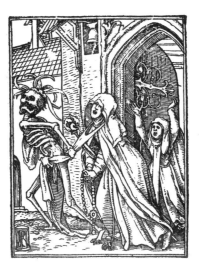

The dead, she urged, I'm ever praising
More than the living, who in sin are found;
And yet, in Death's o'er-rude appraising,
I'm ranked with worldly sinners who abound.

THE NOBLEMAN

What man is it that liveth, and shall not see Death?
Shall he deliver his soul from the hand of the grave?
Psalm lxxxix, 48.

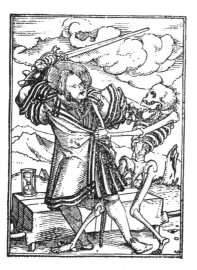

Who is the man, however strong or great,
Who can escape the final destiny?—
Who can avoid the dark and awful gate,
Or cheat grim Death of certain victory?

THE CANON

Behold, the hour is at hand. *Matthew xxvi, 45.*

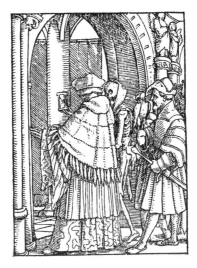

In choir each day thou mutterest prayer;
To-day that muttering may not be;
Thou must e'en die—all unaware,
Behold! 't is time; so come with me!

And I will cut off the Judge from the midst thereof.
Amos ii, 3.

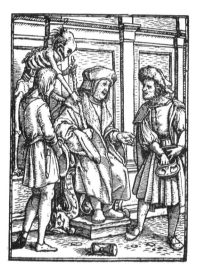

From out thy seat thou shalt be taken,
So oft bribed to iniquity—
Thy ill-got gains must be forsaken;
No bribe can buy thy life of me.

A prudent man foreseeth the evil, and hideth himself: but the simple pass on, and are punished. *Proverbs xxii, 3.*

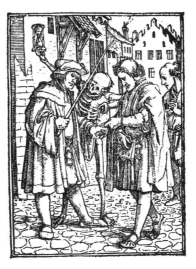

The cautious man, with malice ever keen,
The simpler in his grasp will tightly bind
By legal cunning, and has ever been
The hard oppressor of his poorer kind.

Whoso stoppeth his ears at the cry of the poor,
he also shall cry himself, but shall not be heard.
Proverbs xxi, 13.

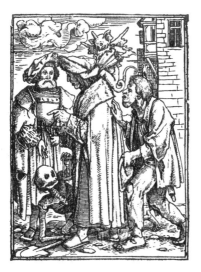

Ye rich, who cautious counsel take on gain,
Ye cannot hear the starving poor man sue;
But, at the last, ye too will cry in vain,
And God will turn as deaf an ear to you.

Woe unto them that call evil good, and good evil;
that put darkness for light, and light for darkness;
that put bitter for sweet, and sweet for bitter. *Isaiah
v, 20.*

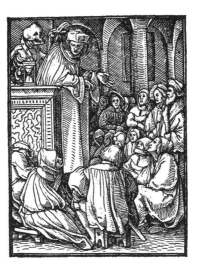

Woe unto ye who do profanely dare
Evil for good to show, by praise or blame;
And, also, good things evil ones declare,
And sweet for bitter falsely do proclaim.

I myself also am a mortal man, like to all. *Wisdom of Solomon vii, 1.*

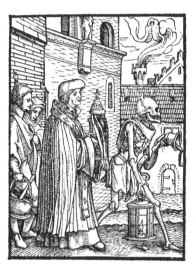

The holy sacrament I bear with me
To soothe the sinner in his latest hour,
I, who am mortal too, as well as he,
And can no more than he evade Death's power.

THE MONK

Such as sit in darkness and in the shadow of death, being bound in affliction. *Psalm cvii, 10.*

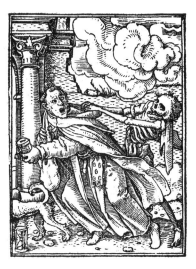

Thou who hast never felt remorse nor care,
Beyond the craft of thy mendicity,
Within the shades of death I now will bear,
To save thee from such base necessity.

There is a way which seemeth right unto a man; but
the end thereof are the ways of death. *Proverbs xiv*,
12.

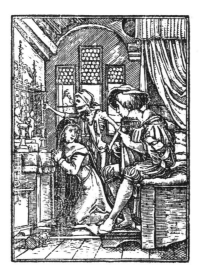

Ill ways to human ken seem right,
Frail pleasures neither bad nor vain;
But Death they bring, with fatal blight,
Who yokes all sinners in his train.

Death is better than a bitter life or continued sickness. *Ecclesiasticus xxx, 17.*

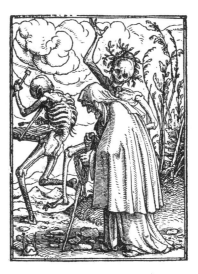

The love of life has ceased in thee,
Who long hast known this suffering strife;
Then come along to rest with me,
For Death is better now than life.

THE PHYSICIAN

Physician, heal thyself. *Luke iv, 23.*

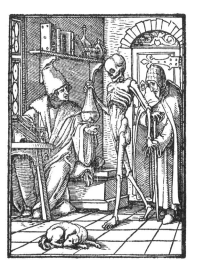

Ailments thou understandest well
And healer of the sick canst be;
But rash, vain man, thou canst not tell
In what form Death shall come to thee.

Knowest thou it because thou wast then born? or because the number of thy days is great? *Job xxxviii, 21.*

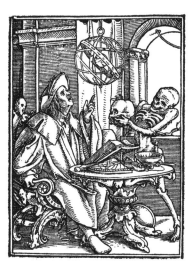

Thou tell'st by amphibology
That which to others shall befall,
Then tell me by astrology
When *thou* shalt answer to my call.

Thou fool, this night thy soul shall be required of thee: then whose shall those things be which thou hast provided? *Luke xii, 20.*

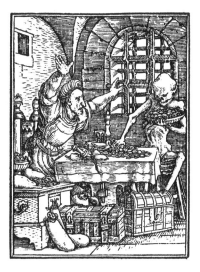

This very night shalt thou know Death!
To-morrow be encoffined fast!
Then tell me, fool! while thou hast breath,
Who'll have the gold thou hast amassed?

The getting of treasures by a lying tongue is a vanity tossed to and fro of them that seek death. *Proverbs xxi, 6.*

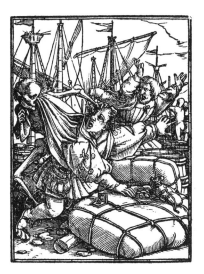

The Merchant's wealth's a worthless thing,
Of others, won by lies, the spoils;
But Death will sure repentance bring,
Snaring the snarer in his toils.

But they that will be rich fall into temptation and a snare, and into many foolish and hurtful lusts, which drown men in destruction and perdition. 1 *Timothy vi, 9.*

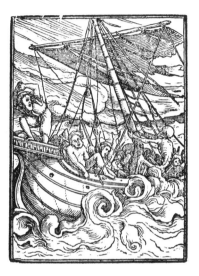

To gain the good things of this world,
What risks are dared without contrition.
Seas braved! and treacherous sails unfurl'd!
So men rush on to their perdition.

THE KNIGHT

In a moment shall they die, and the people shall be
troubled at midnight, and pass away: and the mighty
shall be taken away without hand. *Job xxxiv, 20.*

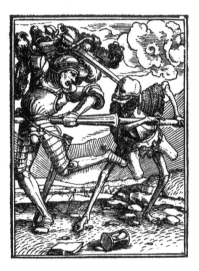

E'en in a moment shall they die,
At midnight shall men quake with fear,
The mighty shall not be pass'd by,
Nor know who thrusts the fatal spear.

For when he dieth he shall carry nothing away: his
glory shall not descend after him. *Psalm xlix, 17.*

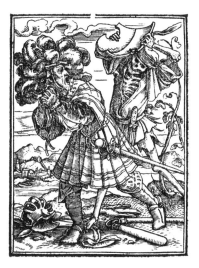

Baubles and earthly pomps for ever flown,
Poor as the poorest he hath swiftly grown,
Yet shall good deeds, if any he hath done,
Remain his glory after he is gone.

THE OLD MAN

My breath is corrupt, my days are extinct, the graves
are ready for me. *Job xvii*, 1.

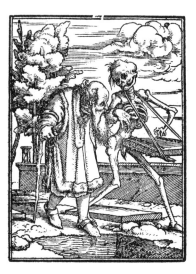

My spirit weakens day by day,
My life has reached its latest stave.
My latter days pass fast away—
Nothing awaits me but the grave.

THE COUNTESS

They spend their days in wealth, and in a moment
go down to the grave. *Job xxi, 13.*

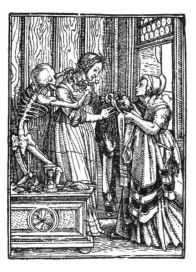

Their days on worldliness depend,
And pleasure, sought voluptuously:
Suddenly they to Hell descend,
Where joy is turned to misery.

THE LADY

The Lord do so to me, and more also, if aught but death part thee and me. *Ruth i, 17.*

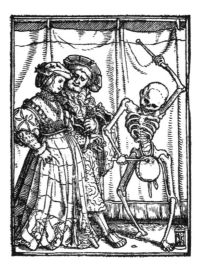

The love by which they are united,
By faith should teach them, ere too late,
That soon such unions may be blighted,
And Death step in to separate.

Thou shalt not come down from that bed on which thou art gone up, but shalt surely die. *2 Kings i, 4.*

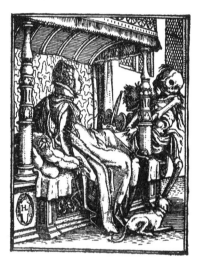

Thou ne'er shalt leave that bed of down,
On which thou art about to lie.
Death round thee hath his meshes thrown,
And, vain one! thou must surely die.

THE PEDLAR

Come unto me, all ye that labour and are heavy laden,
and I will give you rest. *Matthew xi, 28.*

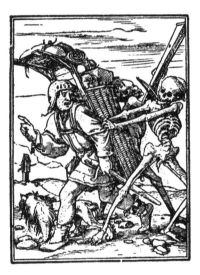

Cease from thy tramping—follow me;
Thou'rt heavy laden for the road.
Ay! let the fair and market be;
I will thy weighty pack unload.

THE PLOUGHMAN

In the sweat of thy face shalt thou eat bread, till thou return unto the ground. *Genesis iii, 19.*

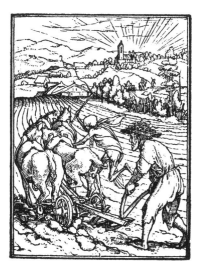

With sweating brow and horny hand,
Thou work'st ere thou mayst break thy fast:
Enough thou'st till'd and delved the land;
Death comes to speed thy plough at last.

Man that is born of a woman is of few days, and
full of trouble. He cometh forth like a flower, and is
cut down; he fleeth also as a shadow, and continueth
not. *Job xiv, 1 and 2.*

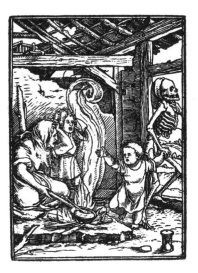

Man that is born of woman has
Few days, made difficult with woes:
He passes, even as flowers pass;
He comes, and like a shadow goes.

So then every one of us shall give account of himself to God. *Romans xiv, 12.*

Watch therefore: for ye know not what hour your Lord doth come. *Matthew xxiv, 42.*

Before the mighty Judge's chair
Comes reckoning for each man alive;
Fear, then, the judgments rendered there:
You know not when He will arrive.

THE ESCUTCHEON OF DEATH

Remember the end, and thou shalt never do amiss.
Ecclesiasticus vii, 36.

If you would lead a sinless life,
Then keep this scene in constant view,
And you will have no toil or strife
When long repose has come for you.